아주 먼 옛날,

온갖 짐승을 거느리며 살았던 인간은

언제부터인가 서로를 해치며 싸움만을 되풀이했다.

인간에게 실망한 신은

짐승에게 〈힘〉과 〈지혜〉, 그리고 〈인간의 몸〉을 주어서

온 세상에 퍼트렸다.

그리고 신은 수인과 인간이 짝을 맺을 수 있도록

남성과 여성이라는 성별 외에 〈두 번째 성(性)〉을 부여했다.

STORY

캐릭터

다트

인간 Ω. 주다의 영혼의 짝.
같은 Ω인 여동생, 홀리오
와 성당에서 자란 고아.

주다

수인 α. 다트의 영혼의 짝.
명문 지크프리트 가문의
당주인 루아드의 사촌.

윌

인간 β.
주다의 사업 파트너.

홀리오

인간 Ω.
고아이며, 다트와 함께
성당에서 자란 소꿉친구.

지난 줄거리

고아로, 몸을 팔아 돈을 벌던 Ω 다트는, 어느 날 수인 α 주다와 원치 않는 짝의 계약을 맺고 만다.
심지어 두 사람은 '영혼의 짝'이라고 한다.
서로에게 끌리면서도 원치 않은 운명에 반발했던 두 사람. 어느 날 아이를 낳지 않는 다트를 눈엣가시
로 여기는 토네리아의 계략으로 인해 다트는 굶주린 들짐승이 사는 깊은 산속에 버려지고 만다.
하지만 주다의 필사적인 수색 덕분에 구조되고, 엇갈리던 마음이 마침내 통한 두 사람은 '영혼의 짝'으
로서 차근차근 서로를 마주하기로 다짐한다—.
지금까지의 세월을 만회하고자 달콤한 시간을 보내는 두 사람이었지만, 어느 날 홀리오와 윌을 이어
주려 하는 다트에게 윌이 갑자기 입을 맞추려 하고…. 홀리오, 주다와 사이가 어색해져 버린 와중에,
윌은 조사 중이던 사건에 휘말려 행방불명되고 만다. 이를 알게 된 주다와 다트는 범인의 저택에 잠입
해 그를 구출하는 데 성공하지만, 그곳에서 윌은 비밀스러운 속마음을 털어놓는데—?

이야기의 무대

국가명: 바네루드

광대한 대지와 풍부한 자원을 보유한 강대국.
나라는 동부와 서부로 나뉘며, 동부에는 다른
나라와의 무역과 상업으로 발전한 도시가, 서
부에는 풍부한 자원을 활용한 농공업으로 번
영하는 마을이 많다.
또한 수인과 인간이 평화롭게 공존하는 몇 안
되는 나라이기도 하다.
수인 일족인 지크프리트 가문은 무역부터 금
융기관에 이르기까지 많은 회사들을 경영해
서 절대적인 권력을 지녔다.

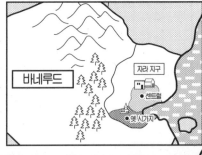

인간과 수인

인간 항상심이 있으며 신분과 종족을 강하게 의식하는 경향이 있다.
숫자가 가장 많은 종족.

수인 뛰어난 지성을 지녔으나 그만큼 동지 의식이 강해서 다른 종족을 잘 받아들이지 않는 습성이 있다. 번식 능력이 낮기 때문에 개체 수는 매년 줄어드는 추세이며, 현재는 인간의 2/3 정도밖에 없다.

교배

종족과 성별에 상관없이 성교가 가능하다.
단, 수인을 낳을 수 있는 건 인간 Ω뿐이며, 여기에는 '수인과 인간이 공존하기 위해 신께서 정하신 일'이라는 전설이 존재한다.

제2의 성

'제1의 성'이라 불리는 남성과 여성 외에 모든 인간과 수인에게 주어진 성별.
α, β, 그리고 Ω라는 종류가 있으며 각각의 특성에 따라 사회에서 차지하는 계급도 결정된다.
보통 5~10살 사이에 검사해서 성별을 판명한다.
다만 Ω는 발정기가 아니어도 항상 미약한 페로몬을 분비하기 때문에 후각이 좋은 수인은 알아볼 수 있다.

α(알파) | 성질 : 지성과 능력이 뛰어나며 카리스마를 지닌다

그 수는 매우 적고 그중에서도 수인 α는 더 드물다.
상류 계급의 관료나 귀족들에 많으며 조직을 통솔하는 자리에 앉는 경우가 대부분이다.
수인의 α 중에는 날카로운 송곳니나 뿔을 지닌 자가 많고 리더십이 뛰어나다.

인간과 수인 모두 Ω의 발정 페로몬에 반응하면 이성을 유지하기가 매우 어렵다.

β(베타) | 성질 : 능력과 체격 모두 평균적

수가 가장 많고 서민 계급에 속한 자가 대부분이며 가문도 가지각색이다.
Ω의 발정 페로몬에 미약하게 반응하지만 자제가 가능하다.

Ω(오메가) | 성질 : 남녀 상관없이 임신할 수 있다

인구는 α보다도 더 적다. 10대 후반쯤부터 발정기가 찾아오며, 그 성질 때문에 사회적 지위가 낮고, 제대로 된 교육을 받지 않은 자가 많다.

발정기: 3~5개월에 한 번 꼴로 찾아오며 약 일주일간 지속된다.
이 기간에는 항시 페로몬을 분비해서 α를 불러들이기 때문에 일상생활도 거의 불가능하다.
수인 Ω는 존재하지 않으며, 전설 속에서만 확인된다.

제2의 성

짝

α와 Ω 사이에서만 맺어지는 계약으로, 짝이 된 커플은 다른 상대와 관계를 갖지 않는다.

― 짝의 계약 ―

발정기 중인 Ω의 목을 α가 물면 사라지지 않는 자국이 남아서 계약의 증거가 된다.
계약을 맺으면 짝이 된 상대하고만 육체관계를 가질 수 있게 된다.

또한 발정기에 실수로 목을 물려서 짝의 계약을 맺는 불상사가 일어나지 않도록 Ω에게 목을
보호하는 특별한 목걸이를 채우기도 한다.

영혼의 짝

본인의 의지와는 상관없이 영혼으로 이어진 짝.
설령 서로가 증오하는 사이일지라도 떨어지지 못하며, 특히 α는 짝이 아닌 상대에게는 육체적인
반응을 보이지 않게 된다. 첫 발정기를 맞이한 Ω와 α 둘 사이에서만 자각할 수 있다.

단, 영혼의 짝과 만날 확률은 매우 낮으며, 영혼으로 묶인 상대와 만나지 못한 채 일생을 마치는
자가 대부분이다.

수인의 아이

― 상류 계급의 수인 α의 경우 ―

수인은 번식 능력이 낮으므로 상류 계급의 우수한 수인 α는 짝을 만들지 않고 여러 명의 인간 Ω와
관계를 가져서 보다 많은 자손을 남기는 관습이 있다.
그래서 커다란 저택에 신원이 확실하며 발정 중인 Ω를 모아놓는 방(하렘)을 만들어놓는다.
또한 수인의 아이를 낳은 Ω에게는 평생 부족함 없이 지낼 만한 보수를 그 수인 일족이 지급할
것을 나라에서 의무로 지정했다.

― 그 밖의 수인의 경우 ―

수인끼리나, Ω 이외의 인간과 수인이 결혼한 경우에는 아이가 생기지 않으므로, 공공기관을 통
해서 인간 Ω에게 대리 출산을 의뢰하거나 시설에서 수인 아이를 입양해 기르는 게 일반적이다.
또한 암암리에 수인의 아이를 비싼 값으로 파는 밀거래도 존재한다.

특별히
뭔가를 한 건
아니야….

……

'아무것도
모르기 때문'
이지.

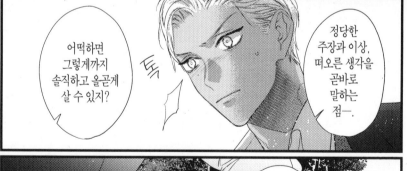

어떡하면
그렇게까지
솔직하고 올곧게
살 수 있지?

톡

정당한
주장과 이상,
떠오른 생각을
곧바로
말하는
점—.

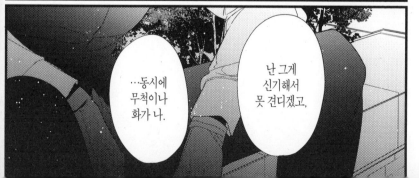

…동시에
무척이나
화가 나.

난 그게
신기해서
못 견디겠고,

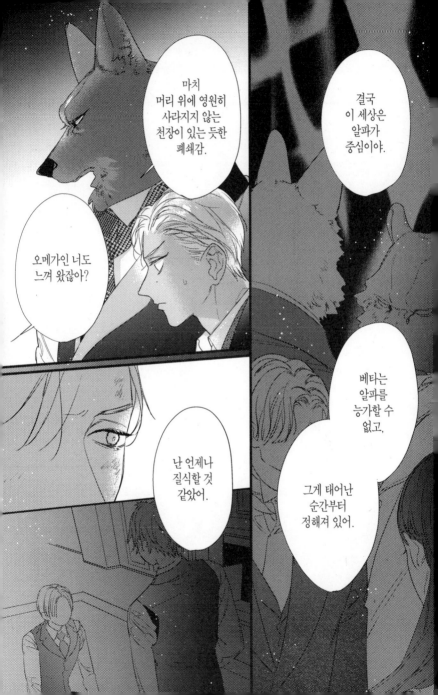

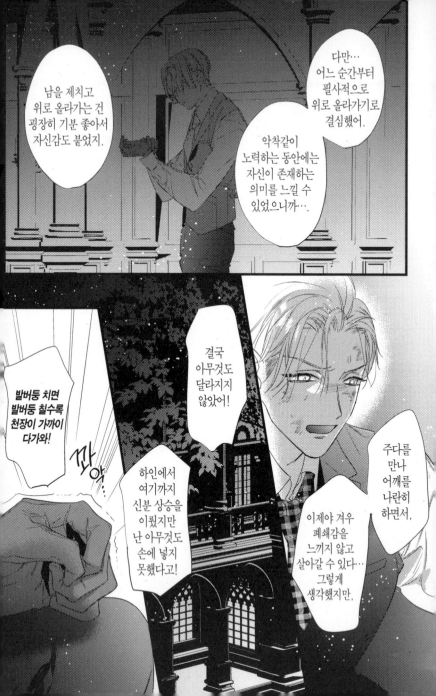

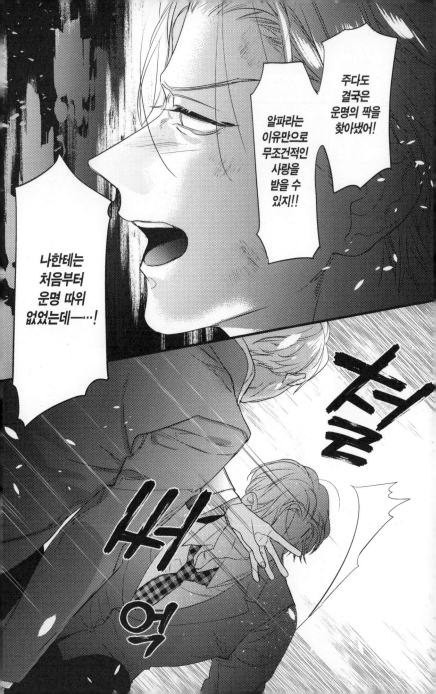

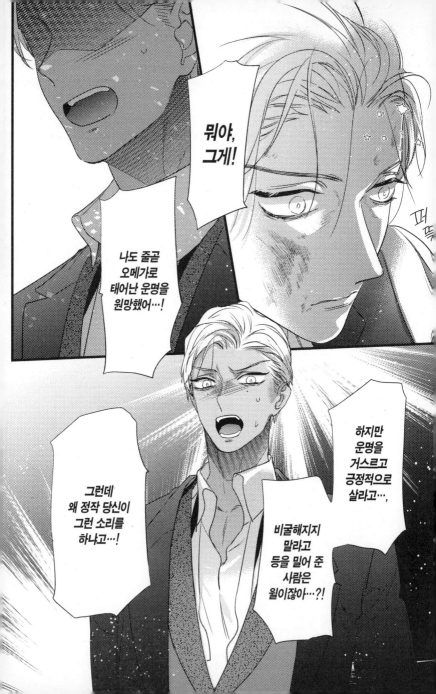

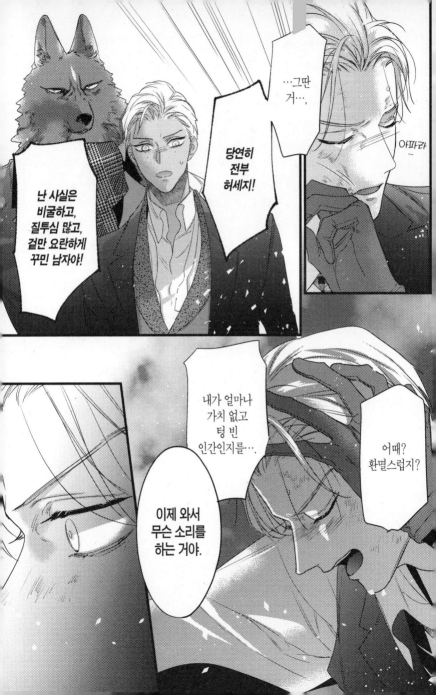

윌리엄.

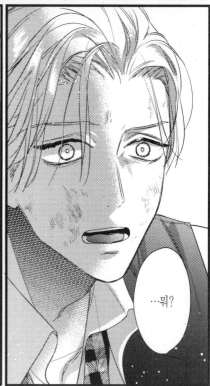

…뭐?

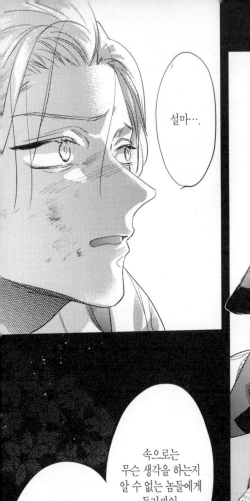

설마….

질투심 많고,
매사에 폼 잡고,
탐욕스러운
네가,

난 인간 냄새가
풀풀 나서
마음에 들었는데.

속으로는
무슨 생각을 하는지
알 수 없는 놈들에게
둘러싸인,

그런 세계가 싫어서
도망쳤던 난,
널 만나면서 겨우
어깨에 힘이 빠졌다.

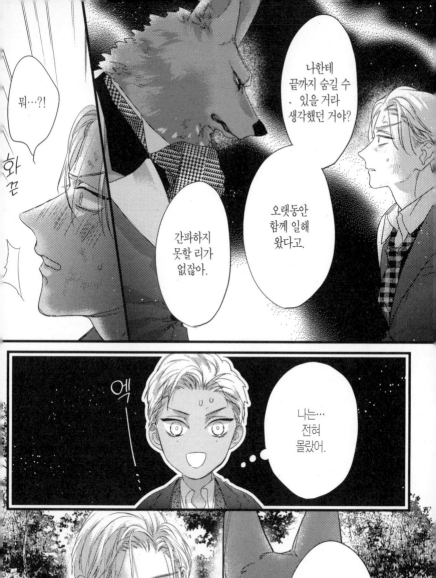

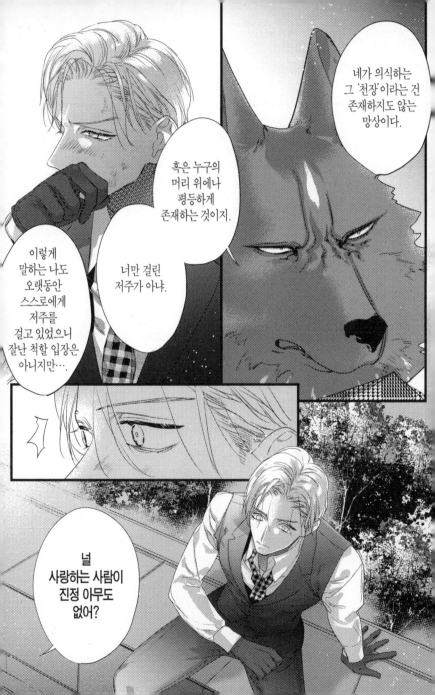

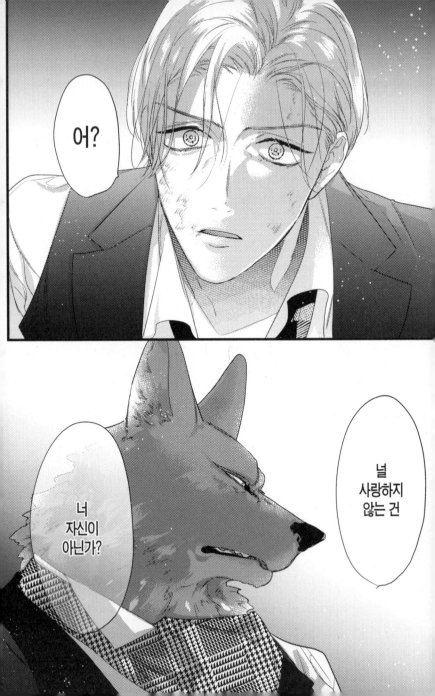

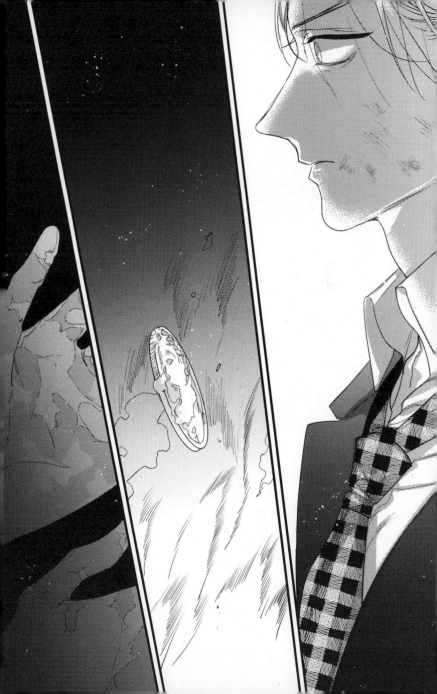

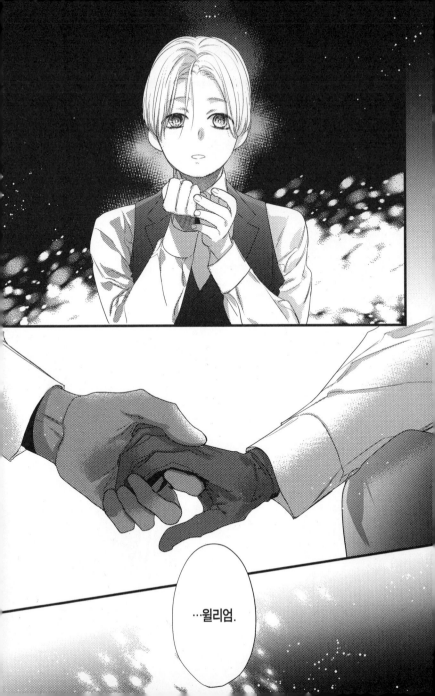

…윌리엄.

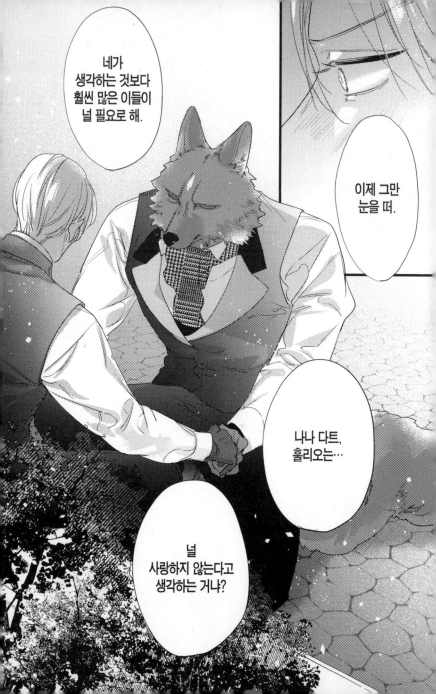

…윽!

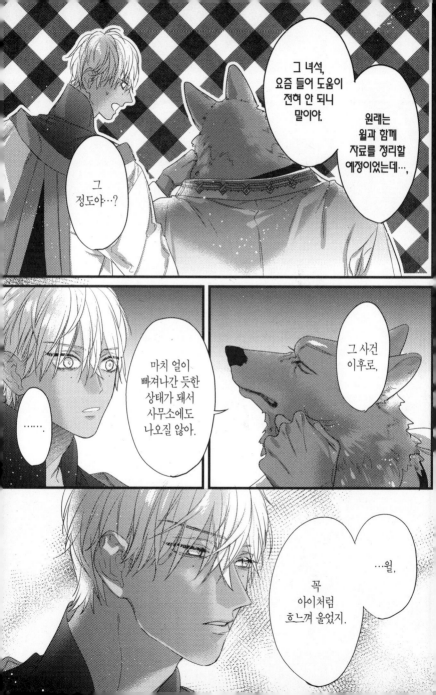

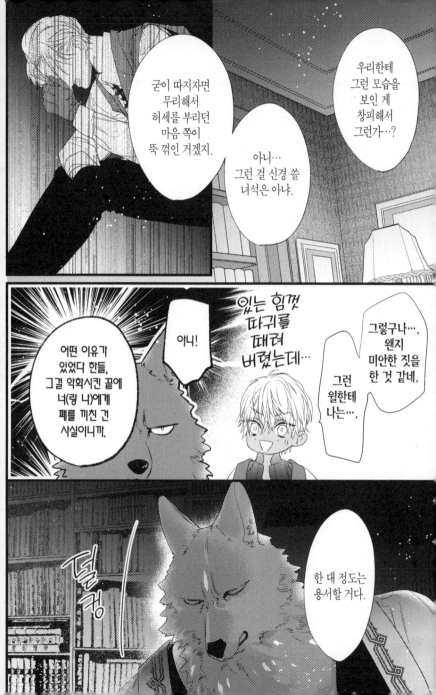

굳이 따지자면 무리해서 허세를 부리던 마음 쪽이 뚝 꺾인 거겠지.

우리한테 그런 모습을 보인 게 창피해서 그런가…?

아니… 그런 걸 신경 쓸 녀석은 아냐.

어떤 이유가 있었다 한들, 그걸 악화시킨 끝에 너(랑 나)에게 폐를 끼친 건 사실이니까.

아니!

있는 힘껏 따귀를 때려 버렸는데…

그렇구나…, 왠지 미안한 짓을 한 것 같네.

그런 월한테 나는….

한 대 정도는 용서할 거다.

덜컹

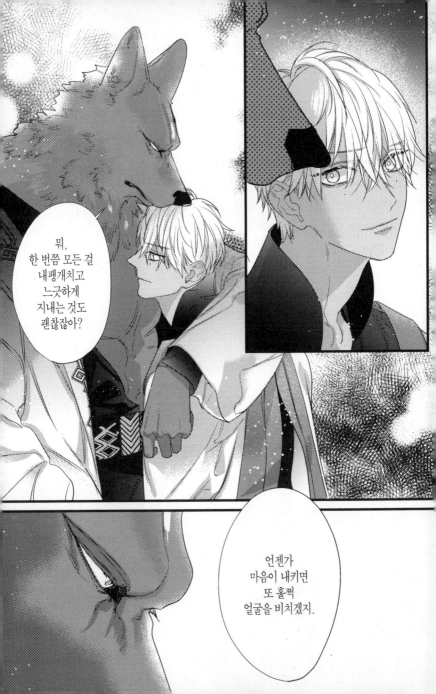

뭐,
한 번쯤 모든 걸
내팽개치고
느긋하게
지내는 것도
괜찮잖아?

언젠가
마음이 내키면
또 훌쩍
얼굴을 비치겠지.

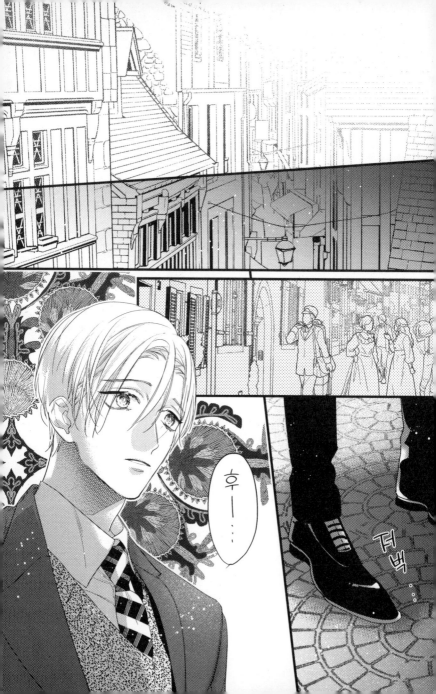

벌떡…

위…,

끼익

윌 씨?!

훌리오 군….

여어,

터엉

사무소 들렀더니
내내 댁에서
쉬신다고 들어서요.

여긴
웬일이야?
용건이라도
있어?

술냄...

잘 계신지
보러….

아뇨,
당치도
않아요!

미안해,
이렇게
너저분한
상태로
맞아서.

…그렇구나.

어디
몸이라도
안 좋으세요?!

이런 일,
저런 일이
다 귀찮아진
것뿐이야.

뭐랄까,
팽팽하게
긴장돼 있던
실이 끊어져
버린
느낌이라서,

아니,
전혀.

실망했어?

하하…

늘 말끔하게 정돈된 모습만 봤으니까요.

그래도 왠지 신선하네요.

그러셨군요.

오히려 긴장을 안 하면 금세 무기력해지고 게으름을 피우려고 해.

원래는 글러 먹은 인간이야.

지저분해져도 조금도 신경 안 써.

사실은 이렇게 빈둥빈둥 지내는 것에 아무런 거리낌이 없단 말이지.

다 마녔군

윌 씨,
차 끓여 왔어요.

그리고
이건 비서분께서
맡기신 서류인데
여기다 둘게요.

고마워,
여러모로―.

· · · · ·

그래, 그래. 난 지금 '상심'한 상태라고.

뭐…

네가 좋다면야 난 딱히…

다트 군은 가서 주다나 돌봐 주지 그래~?

나도 지금부터 갈 곳이 있으니까 같이 나갈게.

아… 잠깐만.

정말이지… 괜히 걱정했어.

방해한 것 같으니까 난 그만 간다.

그러면, 윌 씨, 서류는 틀림없이 전달해 드렸으니까 갈게요.

또
올게요.

······.

달
칵

실례했습니다.

삐
익

월.

그러면 느긋하게
'상심'한 마음을
치유하도록 해,

아─ 웃겨라!

아ー하ー한

아까 윌 표정 봤어?!

그래도 다행이다. 훌리오 네가 긍정적이라서.

그건 알아.

어휴… 그래 봬도 정말 많이 좌절하셨다고.

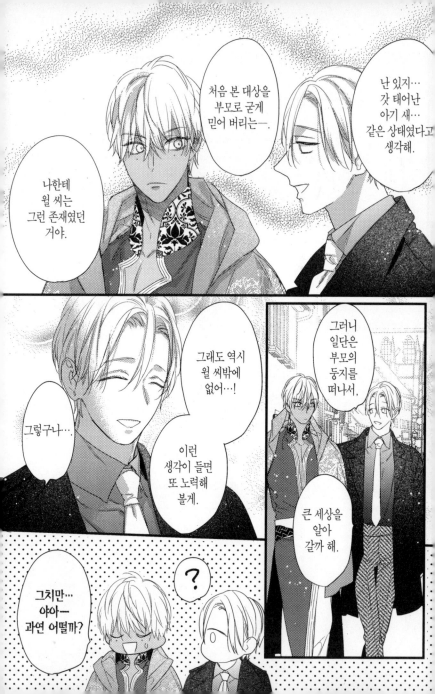

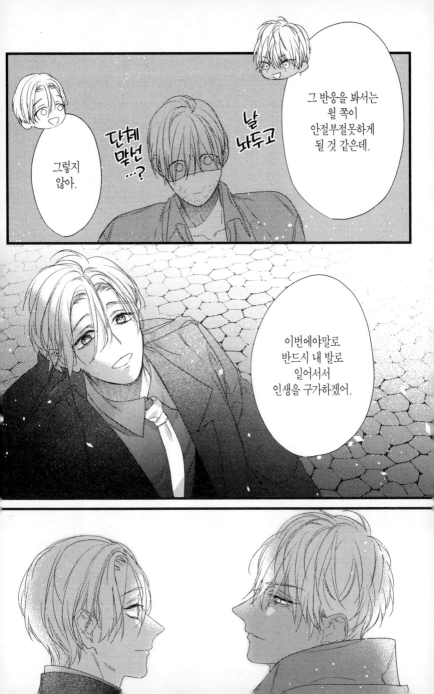

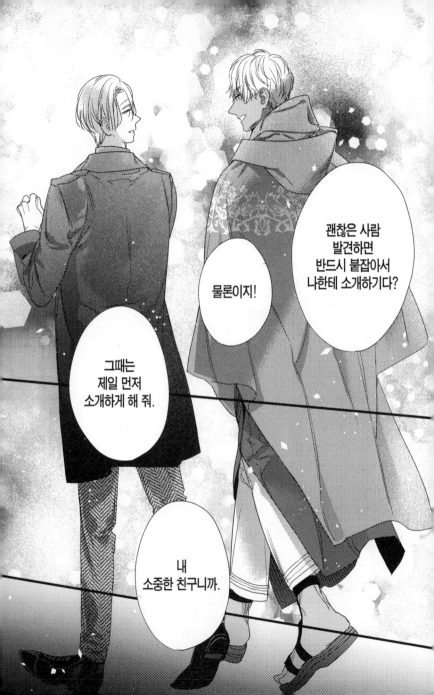

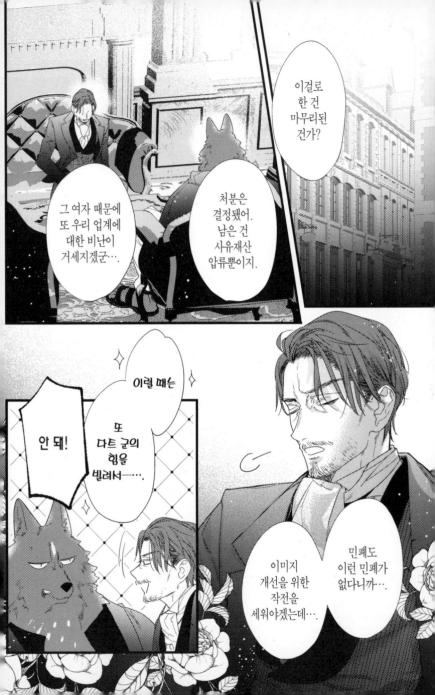

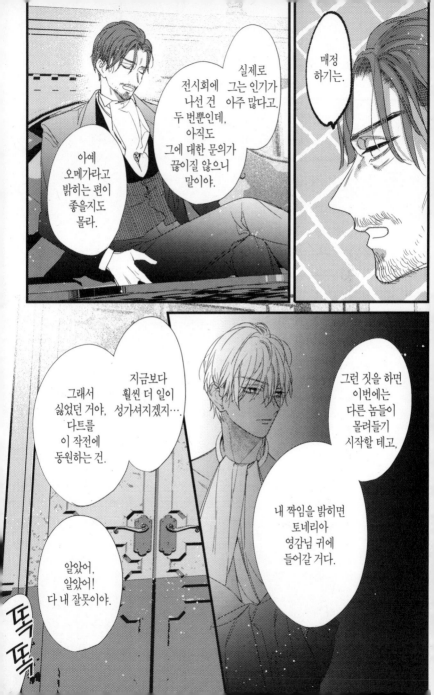

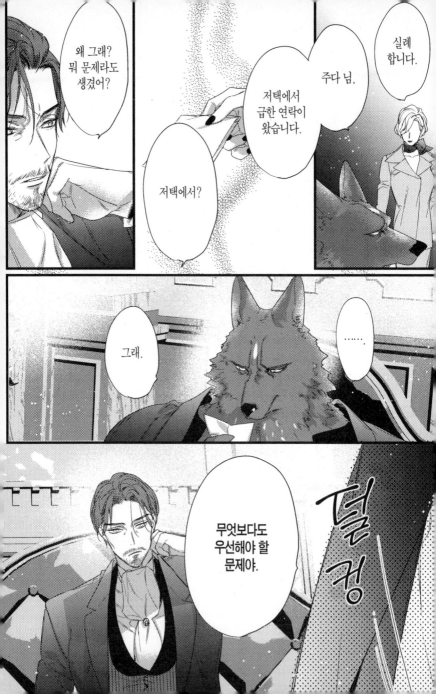

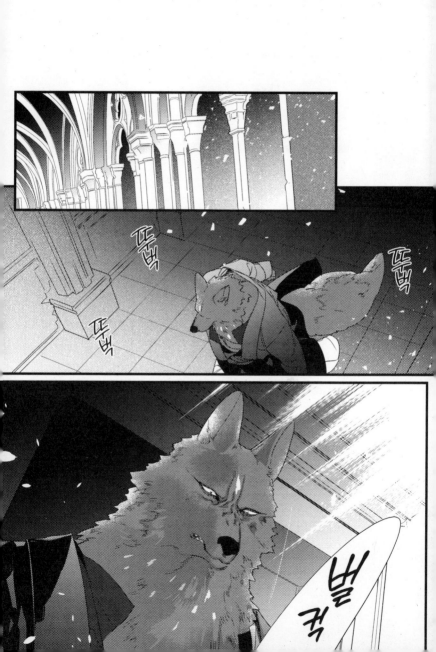

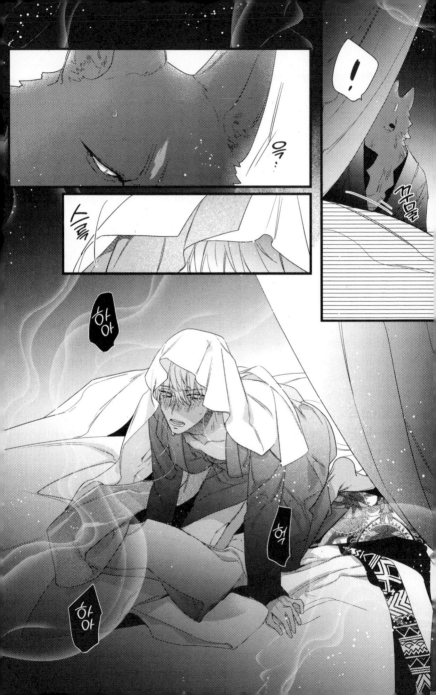

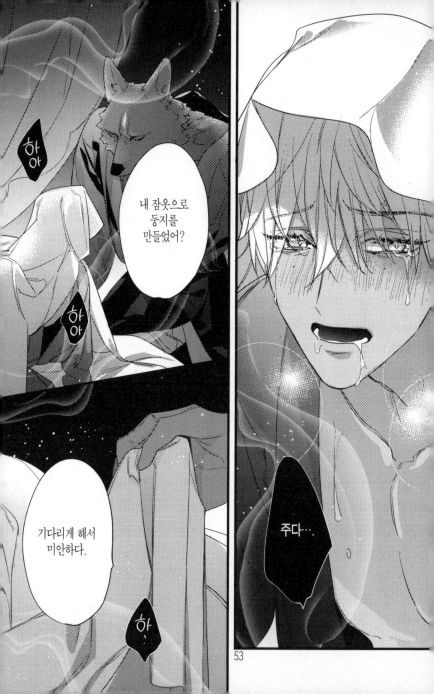

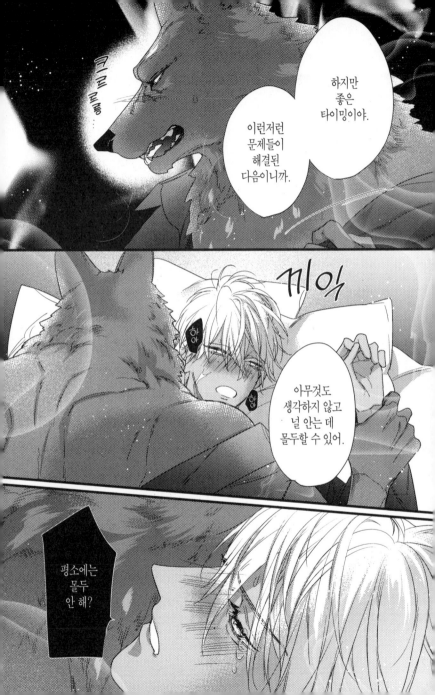

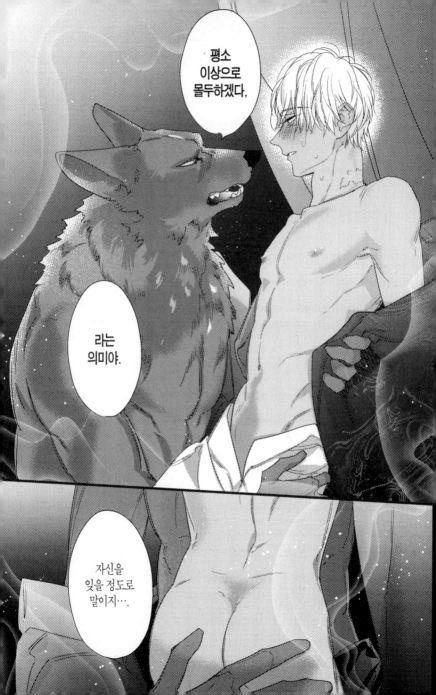

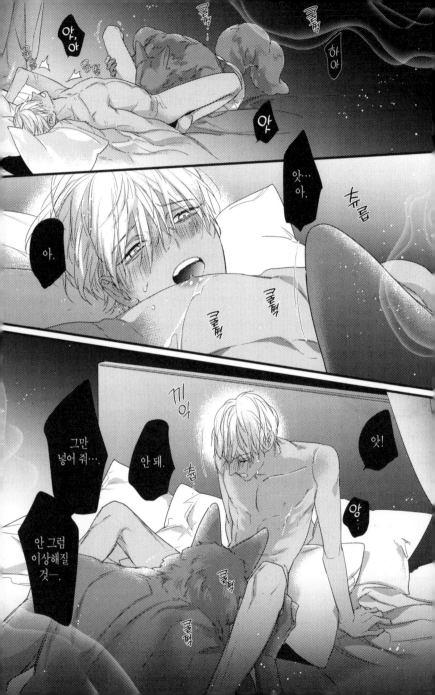

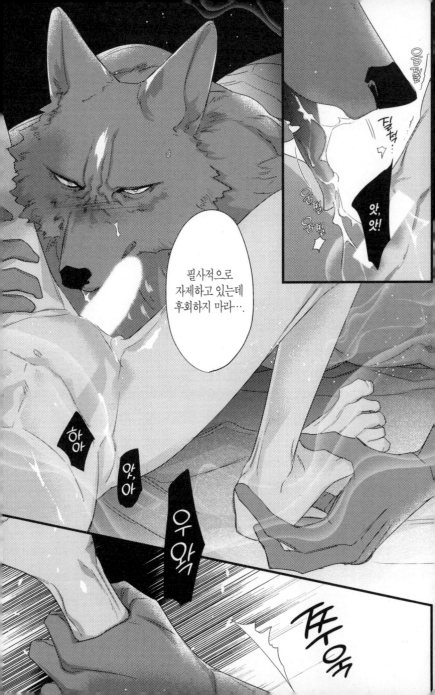

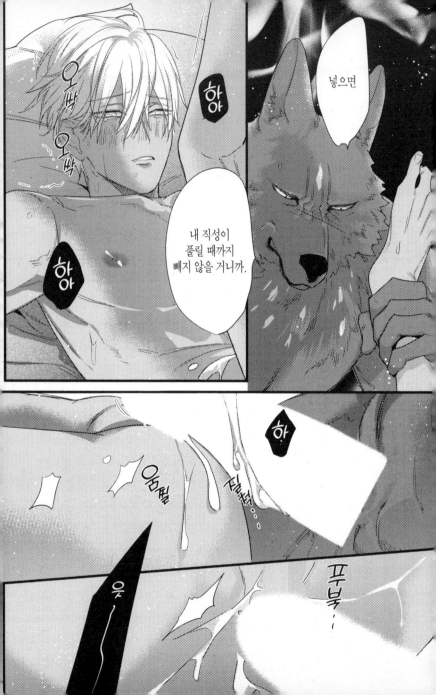

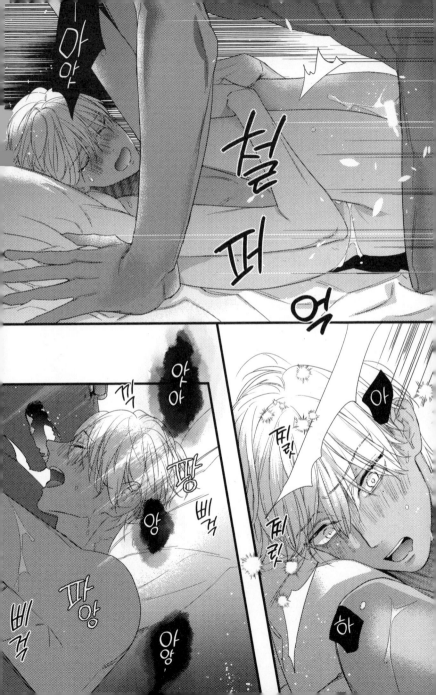

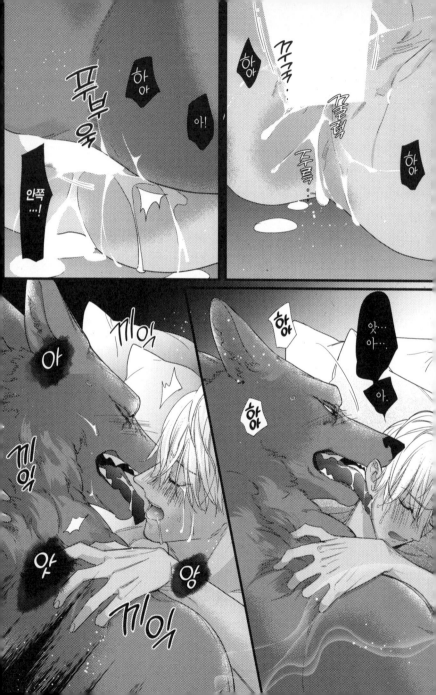

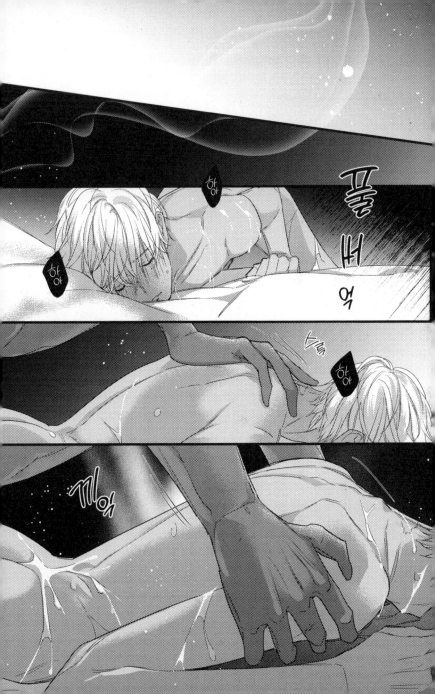

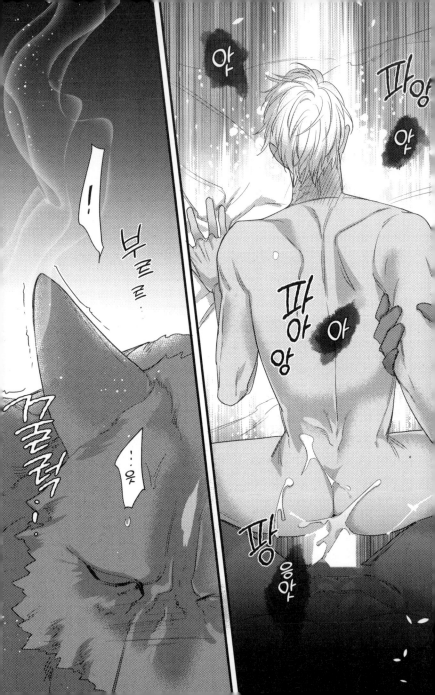

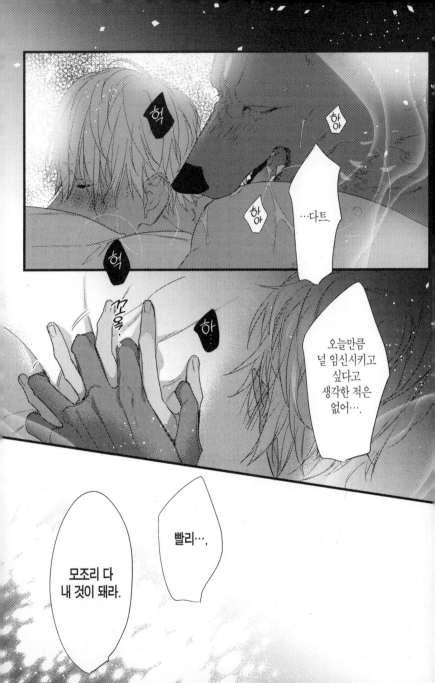

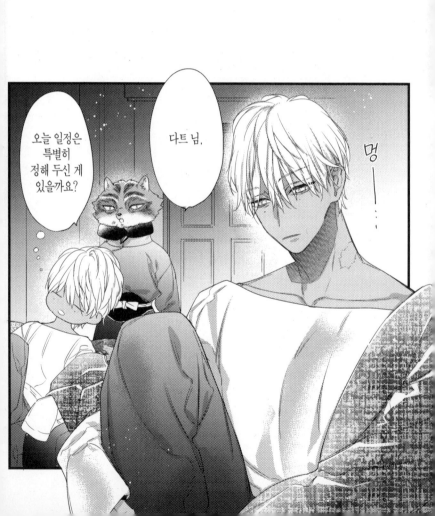

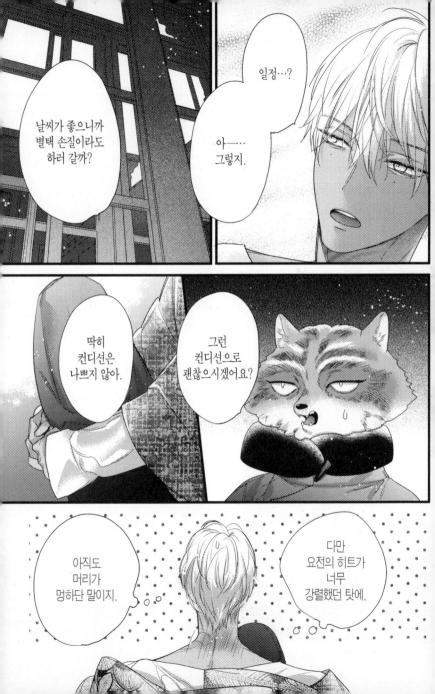

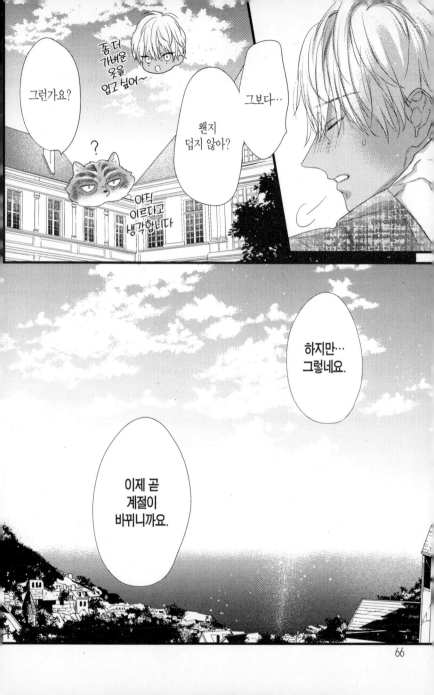

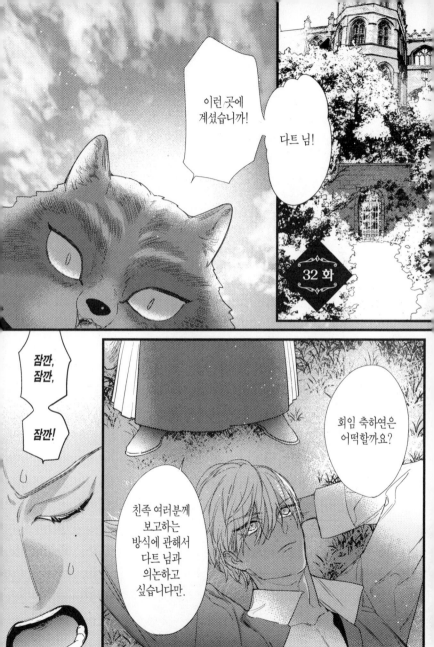

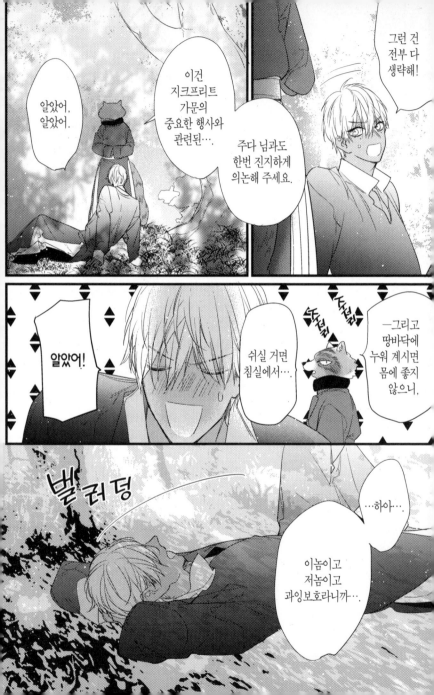

우연한 일로
내 임신
사실이
발각되면서,

과할 정도로
내 몸을 걱정하고,
지금까지 이상으로
잔소리만
늘어놓는다.

저택은
야단법석
(특히
두 사람이).

숨이
턱 막혀…

…있잖아,

안 돼.

잠시
상담할 일이
있는데,

내일
오랜만에
시내에 나갔다
와도 돼?

저택에만
틀어박혀
있으려니까
기분이
우울해진다고
해야 할지….

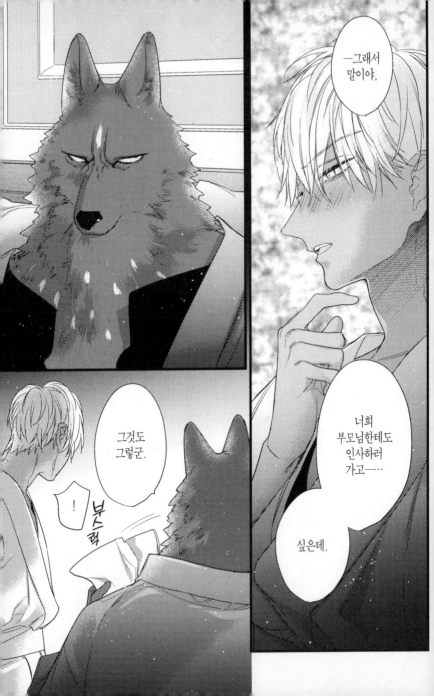

—그래서 말이야,

너희 부모님한테도 인사하러 가고—…

싶은데.

그것도 그렇군.

! 부스럭

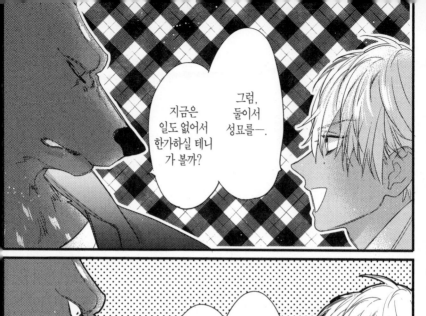

그럼, 둘이서 성묘를—.

지금은 일도 없어서 한가하실 테니가 볼까?

......

......

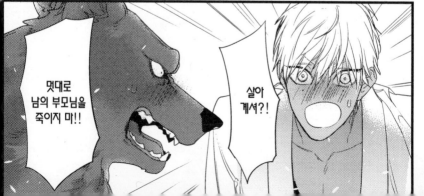

멋대로 남의 부모님을 죽이지 마!!

살아 계셔?!

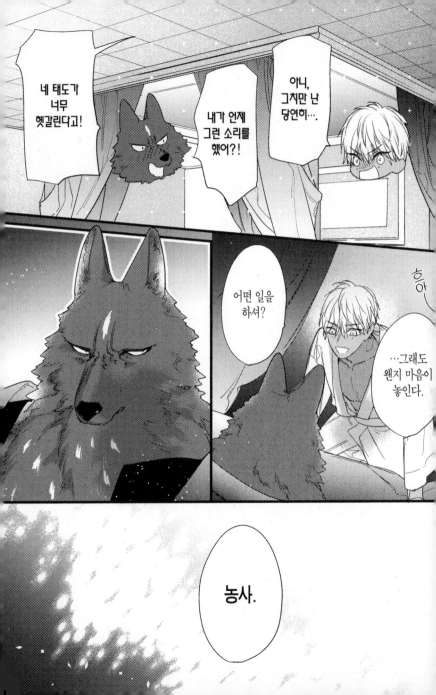

이봐, 다트!

저쪽에는 가게도 있어…!

바론이 따라오겠다는 걸 거절하지 말걸 그랬나…

그 이상 앞서가면 밧줄로 묶어 버릴 거다.

갔다

앞다

믿기지가 않아…. 뭐 뭉텅이가 덩치로 움직여?

바네루드보다도 훨씬 남쪽에 위치한, 무슨 과일이 명물인 작은 나라에 살고 있다고 한다.

주다의 부모님은 지크프리트 가문과는 거리를 둬서,

정말로 조심하녀야 합니다 첫째도 조심, 둘째도 조심

바론은 직전까지 반대했지만,

결국 나랑 주다 둘이서만 여행을 떠날 수 있게 됐다.

우리 여행 가는 거야?!

갈 거면 지금이 딱 적기일지도 모르겠군.

아이가 태어나면 바빠질 테니,

신혼여행 이다.

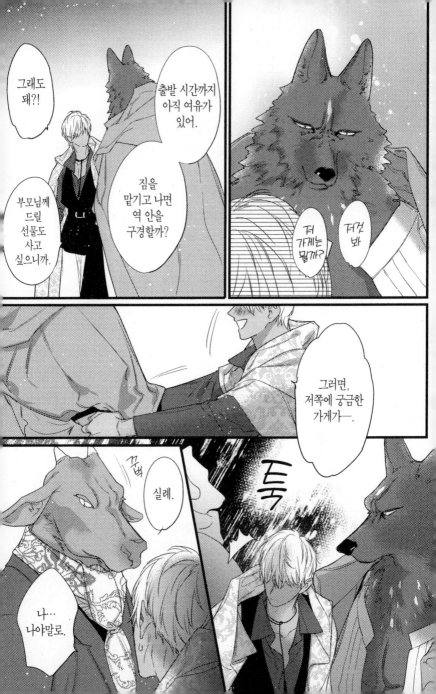

그래도 돼?!

출발 시간까지 아직 여유가 있어.

짐을 맡기고 나면 역 안을 구경할까?

부모님께 드릴 선물도 사고 싶으니까.

저 가게는 뭘까?

저것 봐

그러면, 저쪽에 궁금한 가게가—.

꾸벅

실례.

특

나… 나야말로.

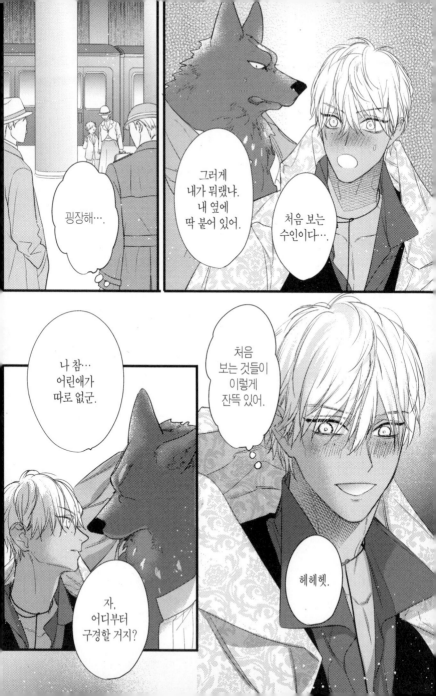

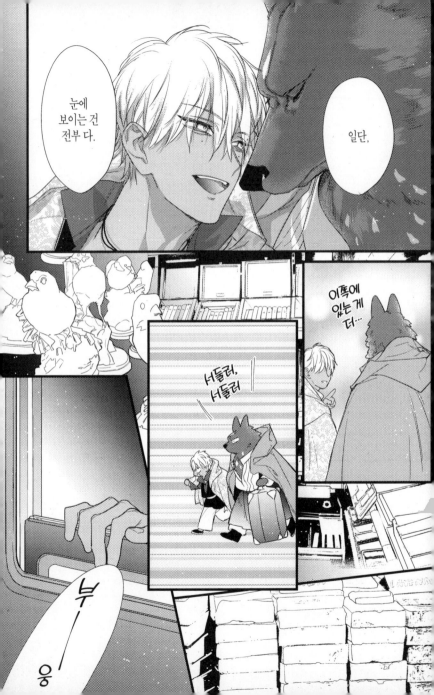

눈에 보이는 건 전부 다.

일단,

이쪽에 있는 게 더…

서둘러, 서둘러

부
웅

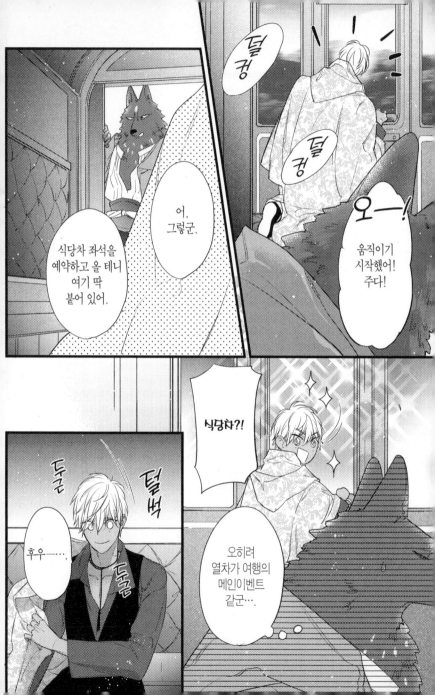

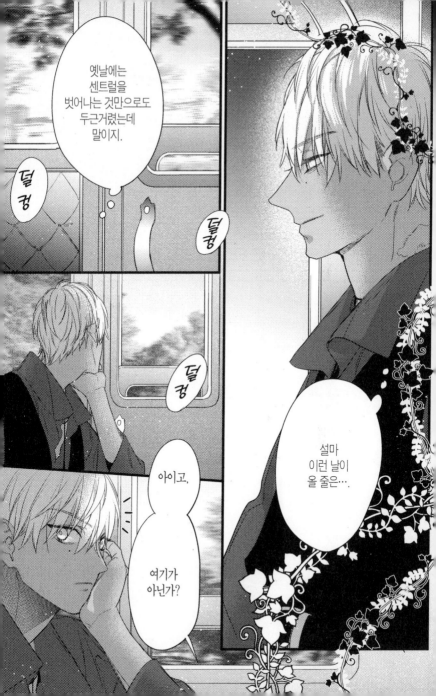

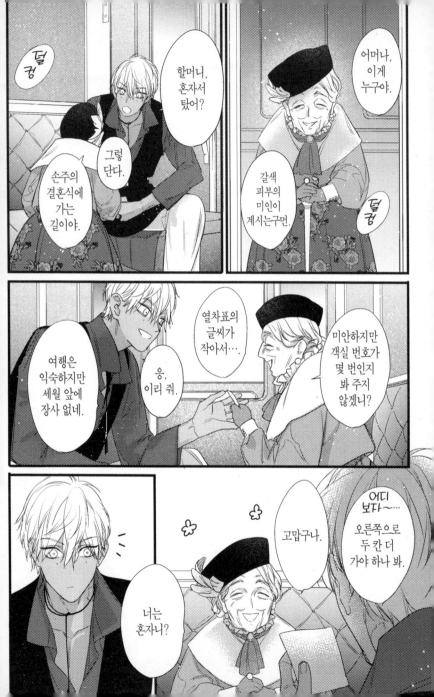

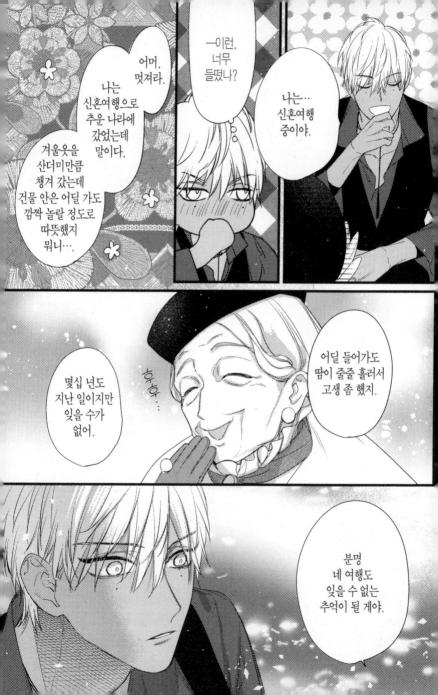

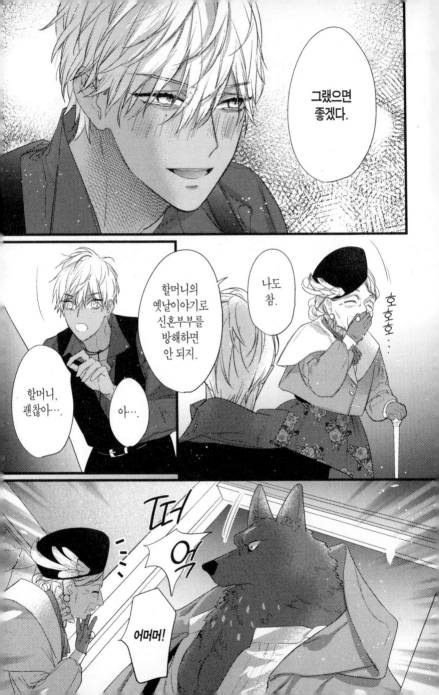

데리고
와 줘서
고마워.

그치만,

너도 여행을
만끽하지 않으면
내가 따분해.

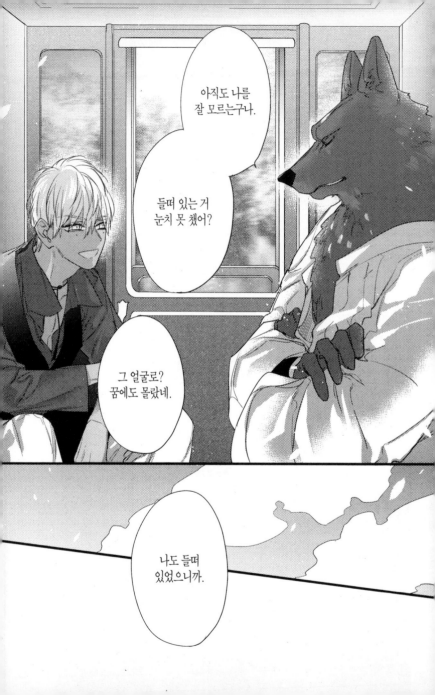

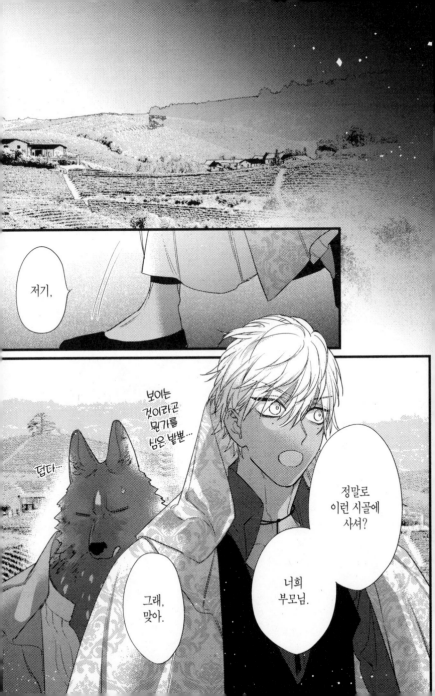

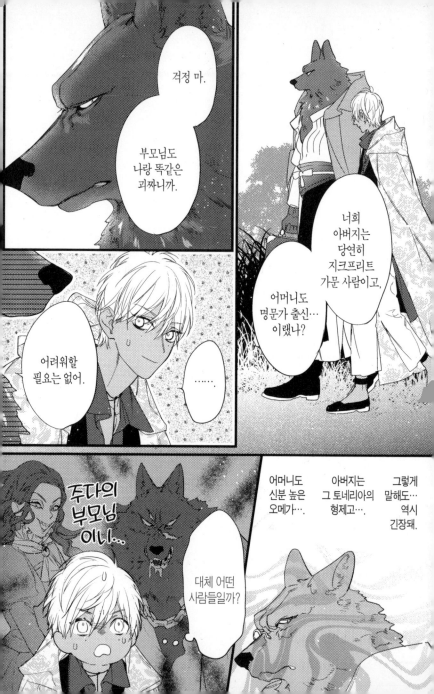

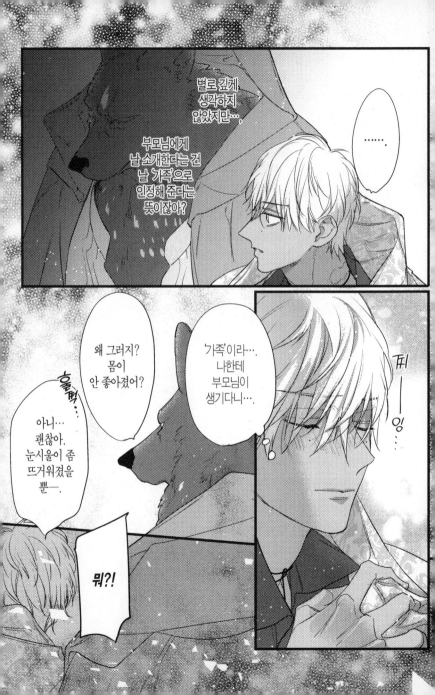

별로 깊게
생각하지
않았지만···.

부모님에게
날 소개한다는 건
날 가족으로
인정해 준다는
뜻이잖아?

······.

왜 그러지?
몸이
안 좋아졌어?

'가족'이라···.
나한테
부모님이
생기다니···.

찌ーー잉···

흘썩···

아니···
괜찮아.
눈시울이 좀
뜨거워졌을
뿐ー.

뭐?!

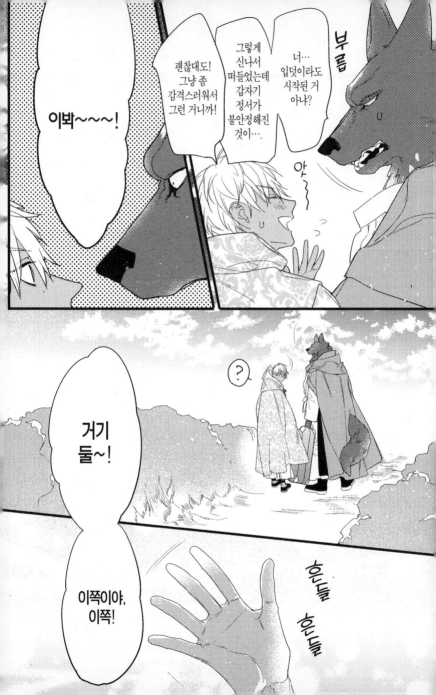

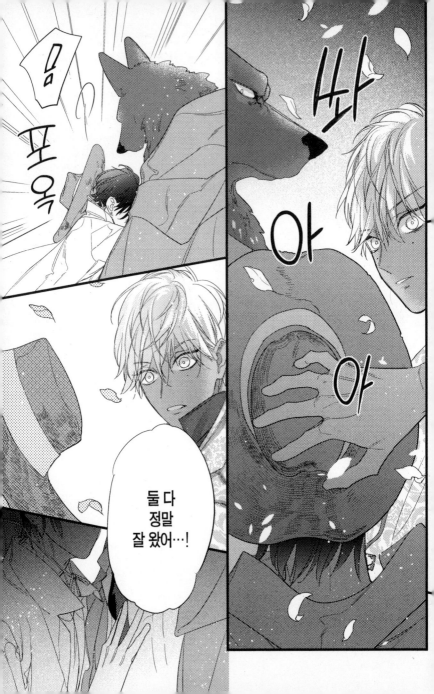

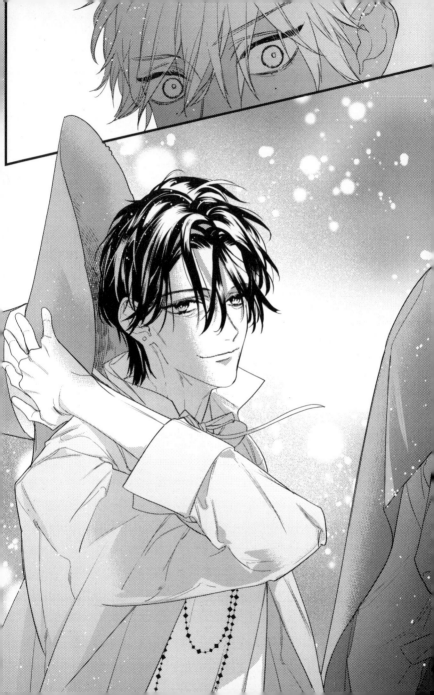

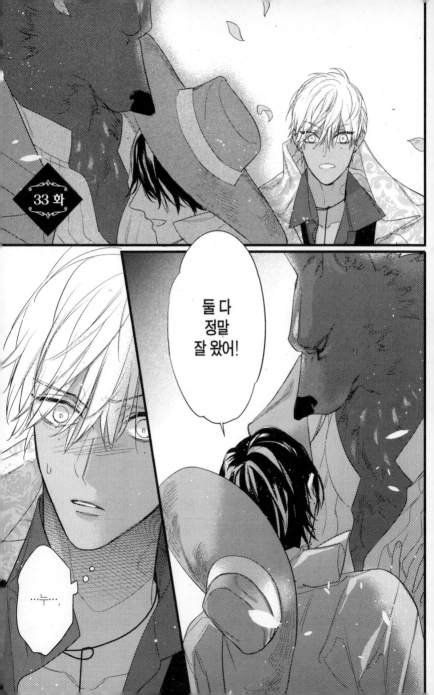

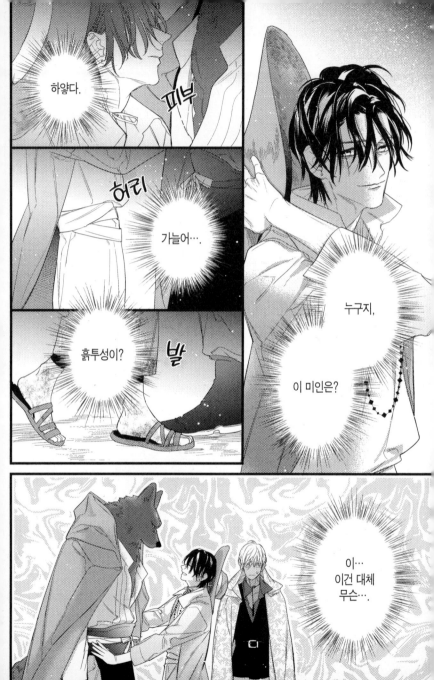

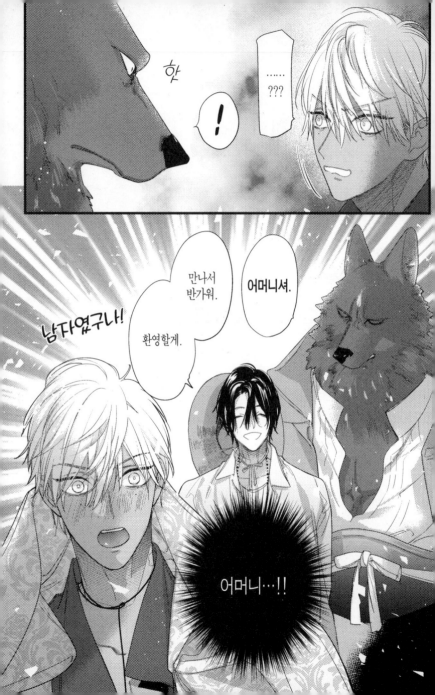

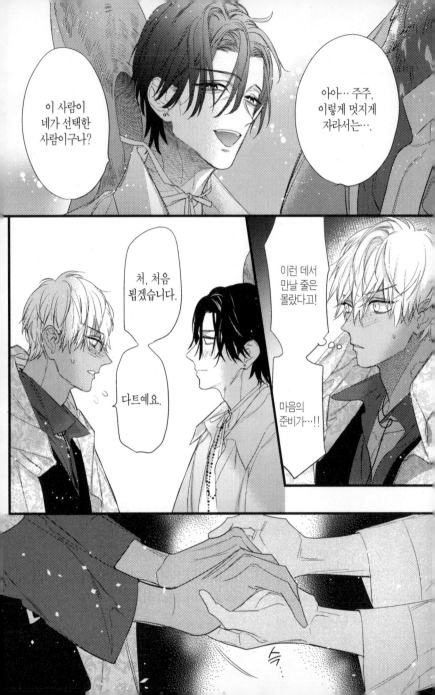

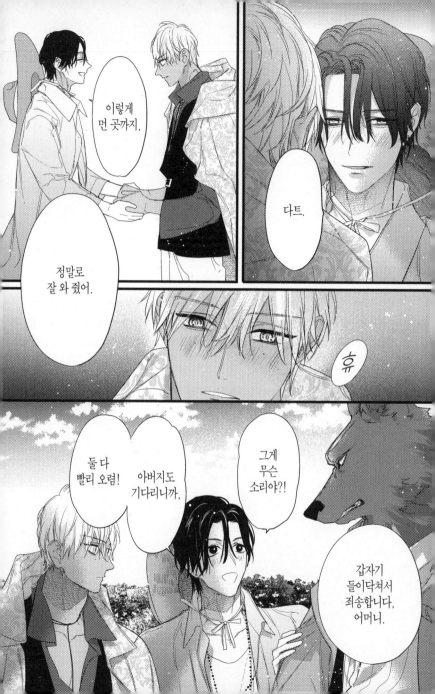

이 집, 어딘가에서 본 것 같은데…

다녀 왔습니다~~.

주주네 도착했어~!

두리번

두리번

따스하고 가정적인 집.

앗

그래…, 이 분위기…

이 집과 비슷해.

주다의 별택은

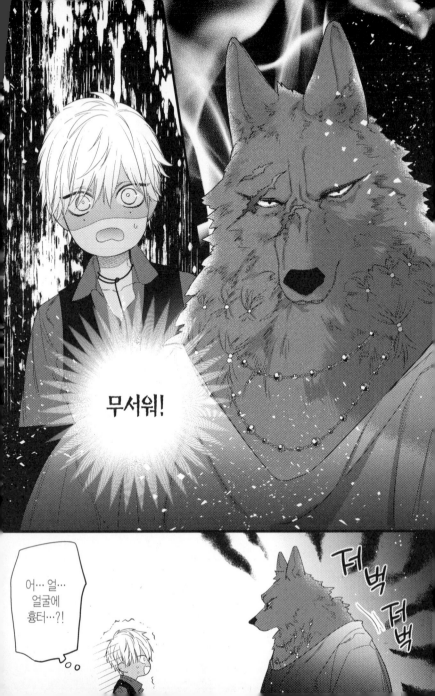

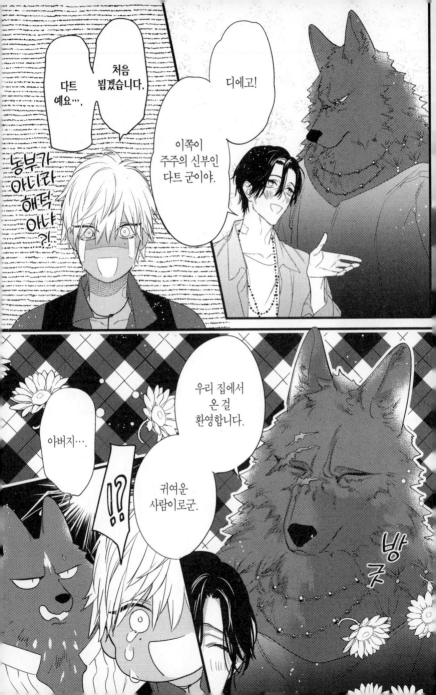

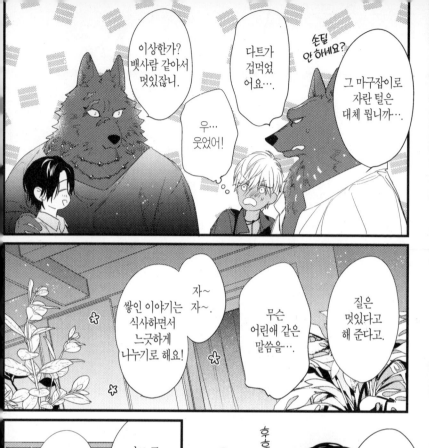

이상한가? 뱃사람 같아서 멋있잖니.

다트가 겁먹었어요….

우… 웃었어!

손질 안 하세요?

그 마구잡이로 자란 털은 대체 뭡니까….

자~ 자~. 쌓인 이야기는 식사하면서 느긋하게 나누기로 해요!

무슨 어린애 같은 말씀을….

질은 멋있다고 해 준다고.

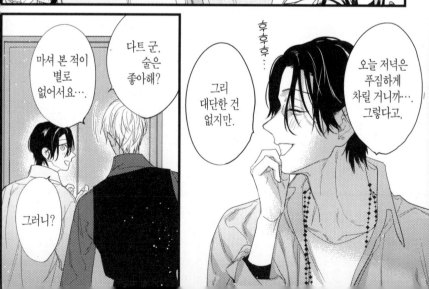

마셔 본 적이 별로 없어서요….

다트 군, 술은 좋아해?

그리 대단한 건 없지만.

후후후…

오늘 저녁은 푸짐하게 차릴 거니까…. 그렇다고.

그러니?

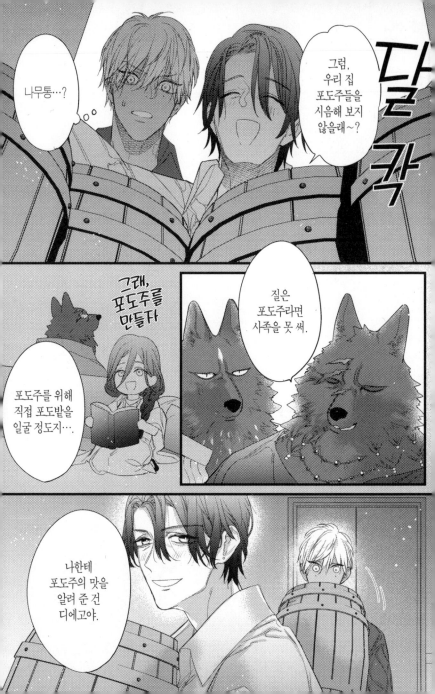

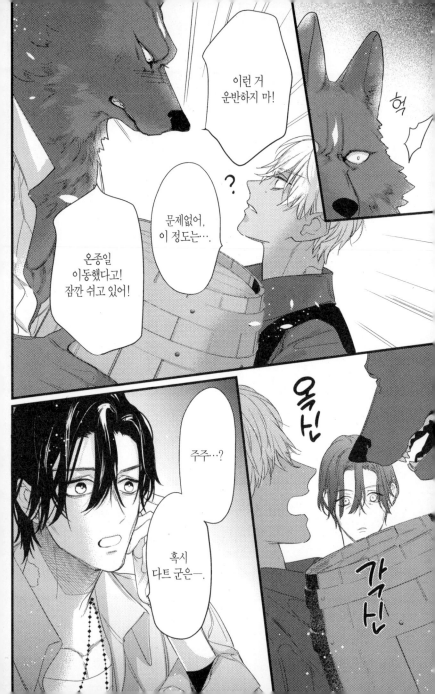

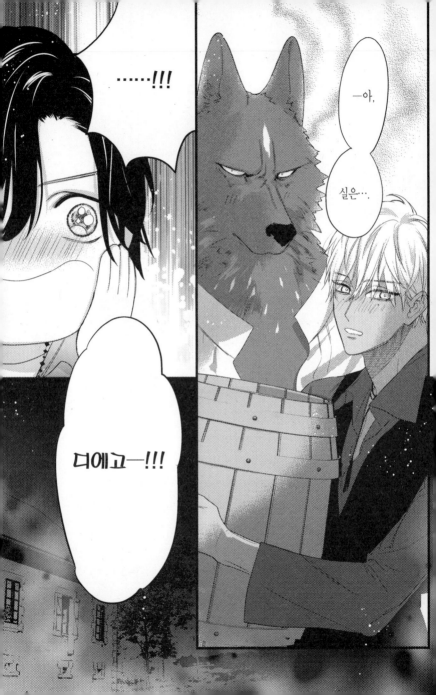

그렇구나~.
설마 디에고랑 내가

할아버지, 할머니가 된다니!

저희도 아직 실감이 안 나지만요.

옛날 생각이 나는군….

주주가 아기 때 입었던 옷이 아직 있으려나?

이제 그만하세요!

어딘가에 보관해 놨을지도….

노른에게 물어보면 어때?

까맣고 포동포동한 투투가 참 귀여웠지~.

무슨 색을 입혀도 정말 잘 어울려서….

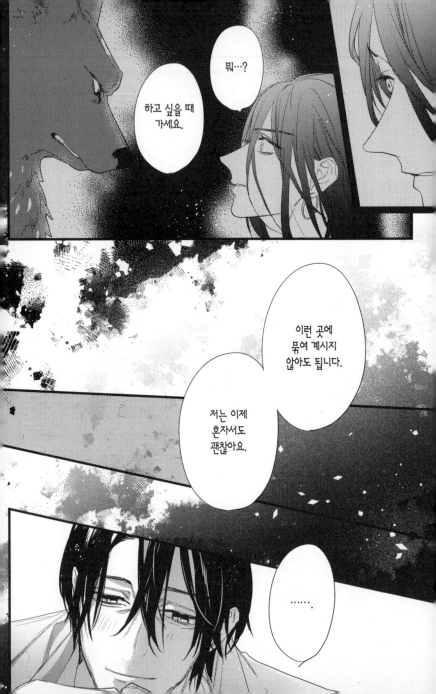

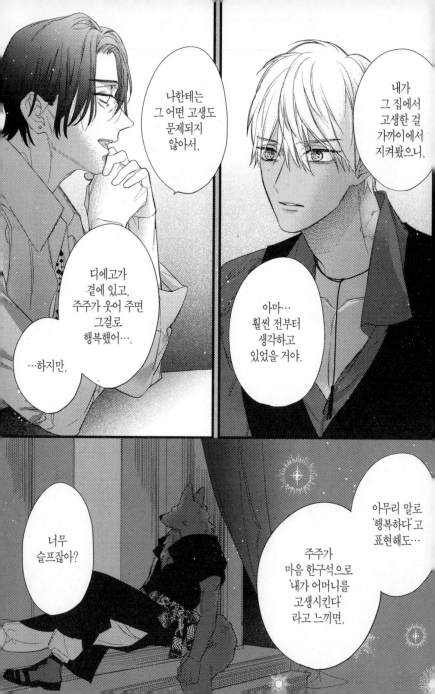

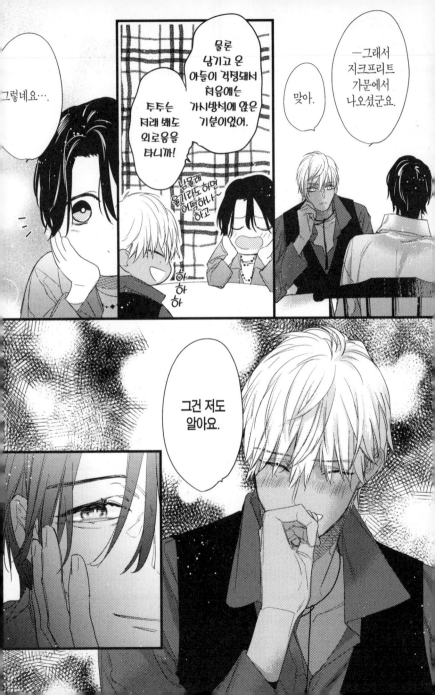

그렇네요….

투투는 저래 봬도 외로움을 타니까!

몰래 울기라도 하면 어떡하나~ 하고

물론 남기고 온 아들이 걱정돼서 처음에는 가시방석에 앉은 기분이었어.

하하하

맞아.

ー그래서 지크프리트 가문에서 나오셨군요.

그건 저도 알아요.

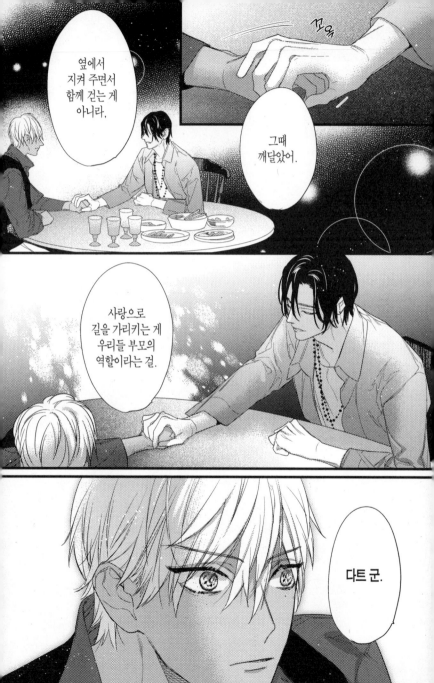

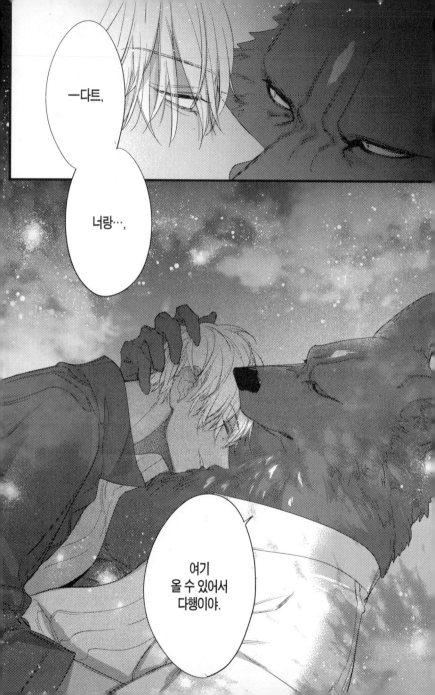

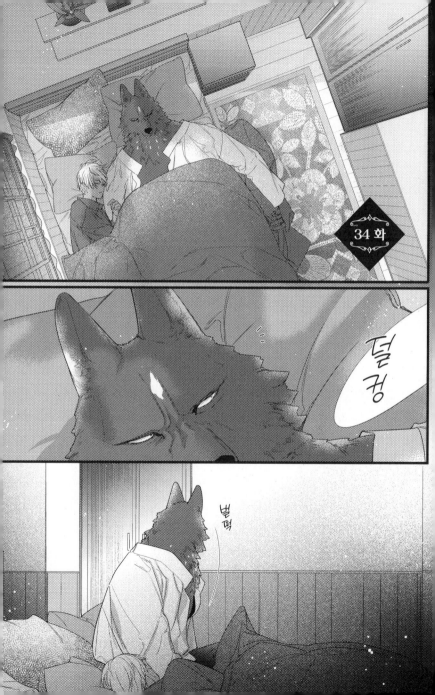

34 화

덜컹

벌떡

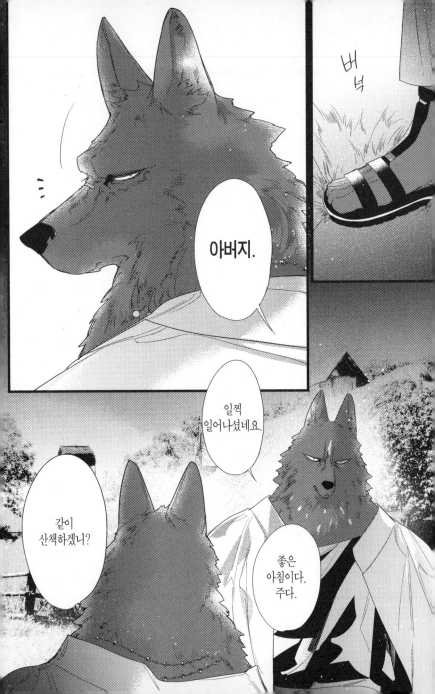

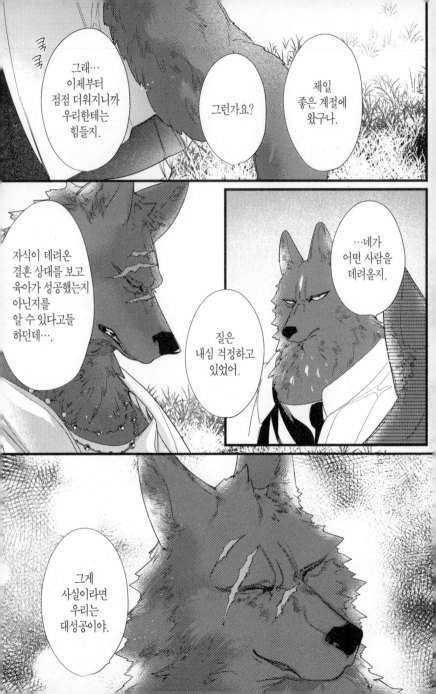

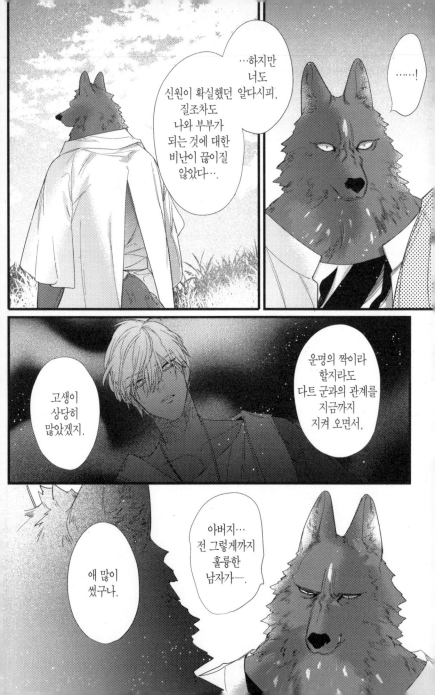

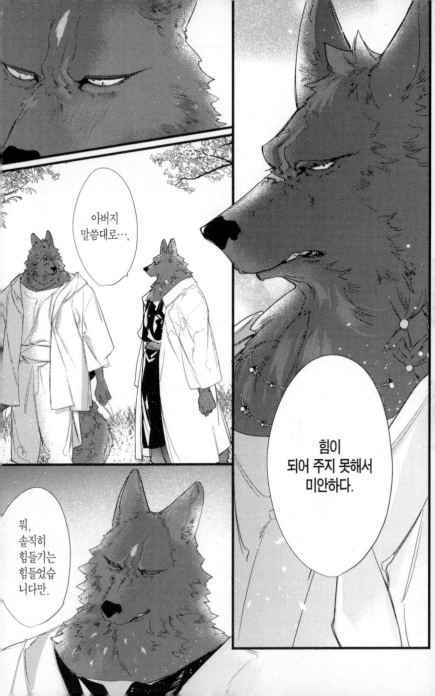

아버지
말씀대로…,

힘이
되어 주지 못해서
미안하다.

뭐,
솔직히
힘들기는
힘들었습
니다만,

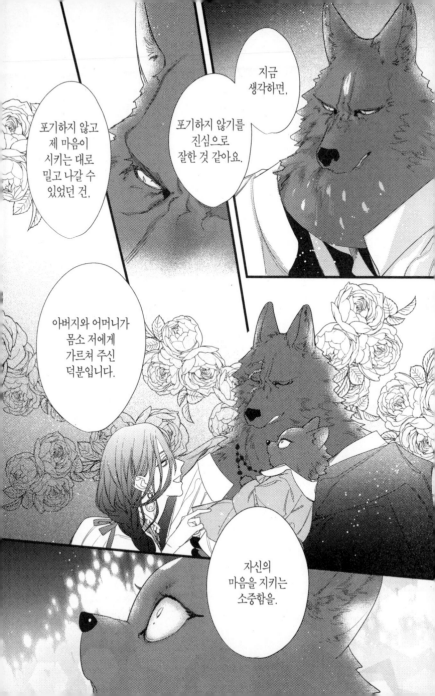

후훗

…쑥스럽구만.

정말
감사하고
있어요.

그러지 마세요,
제가 더
창피해진다고요.

전 자유롭게 지내고 있으니 걱정 마세요.

둘째 큰아버지의 상대는 루아드에게 맡기고,

뭔가 곤란한 일이 생기면 언제든지 얘기하려무나.

너까지 토네리아에게 공격을 받는 게 마음에 걸려서…

─하지만 나 때문에,

잘 먹었습니다.

허둥 지둥

그래─. 그릇은 그냥 거기에 놔둬!

132

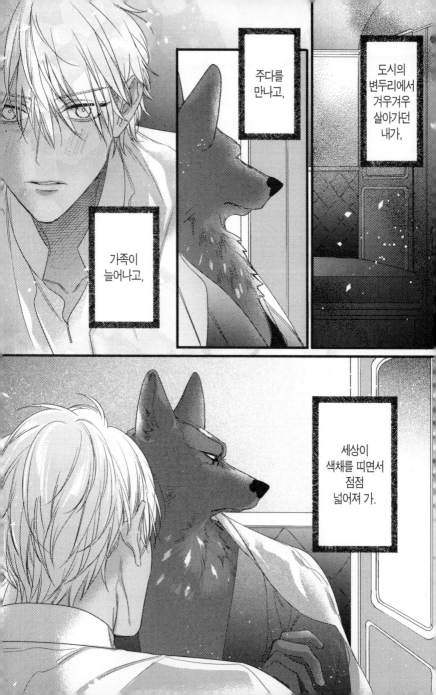

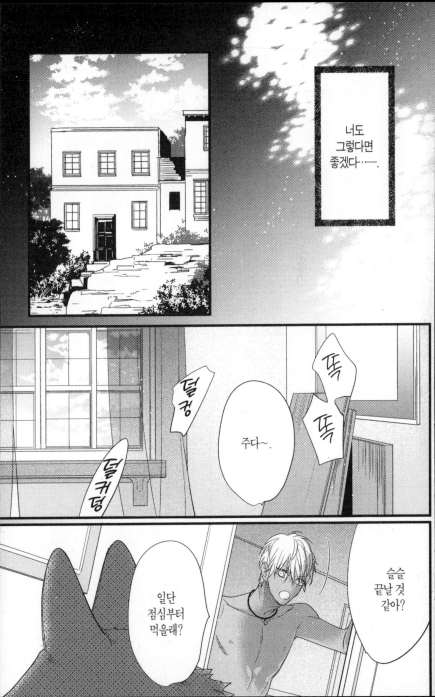

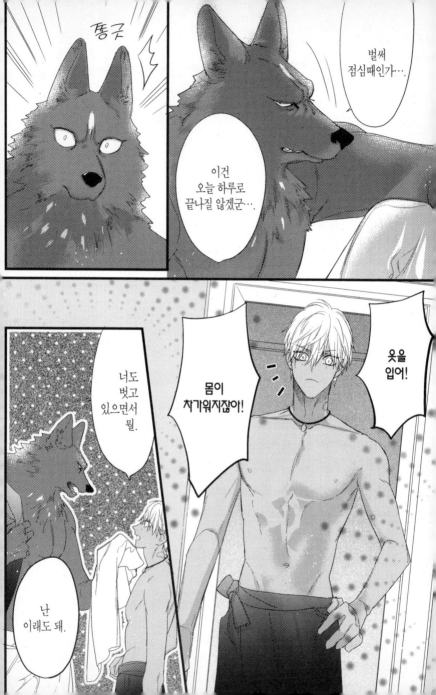

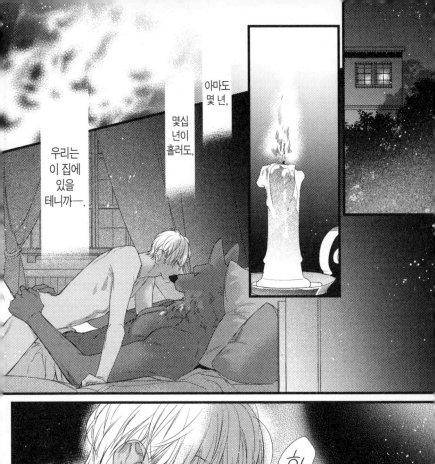

아마도
몇 년,

몇십
년이
흘러도,

우리는
이 집에
있을
테니까—.

하
아

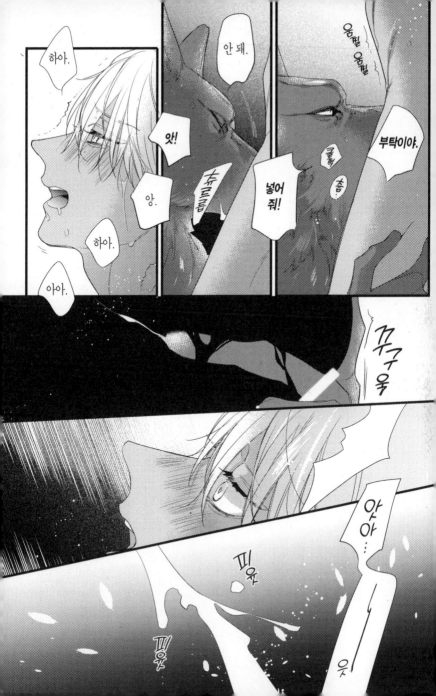

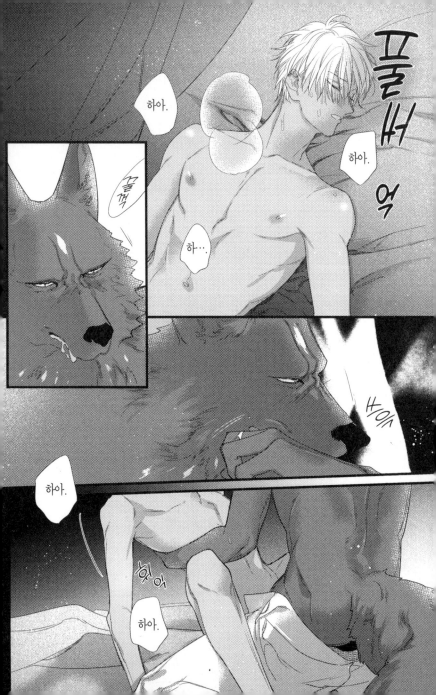

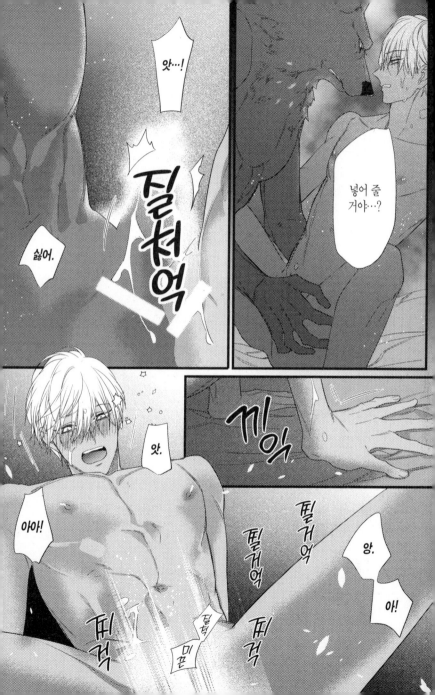

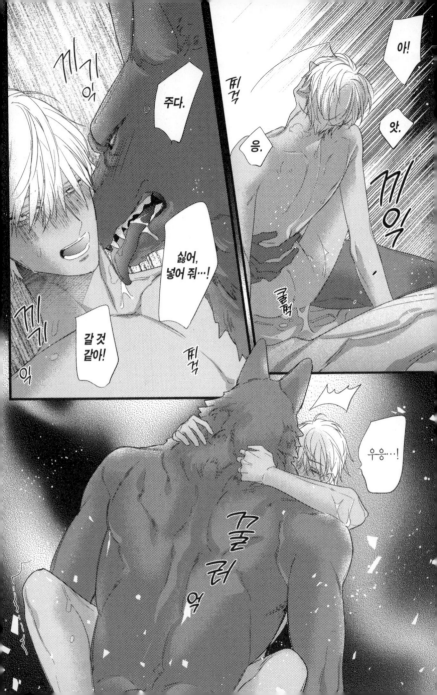

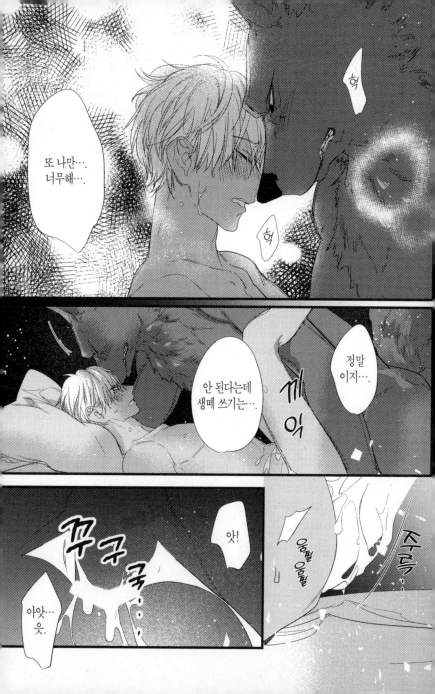

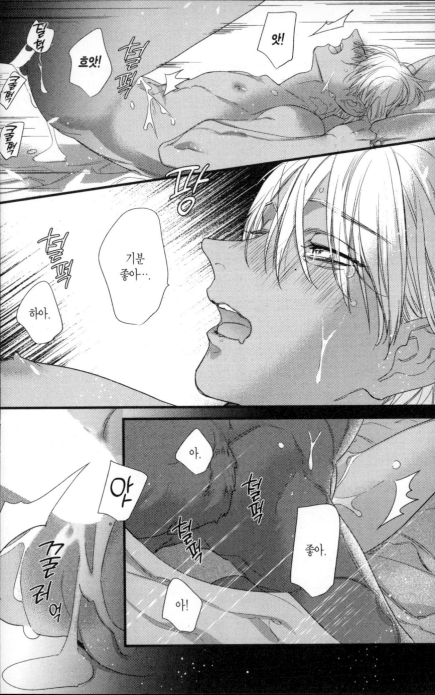

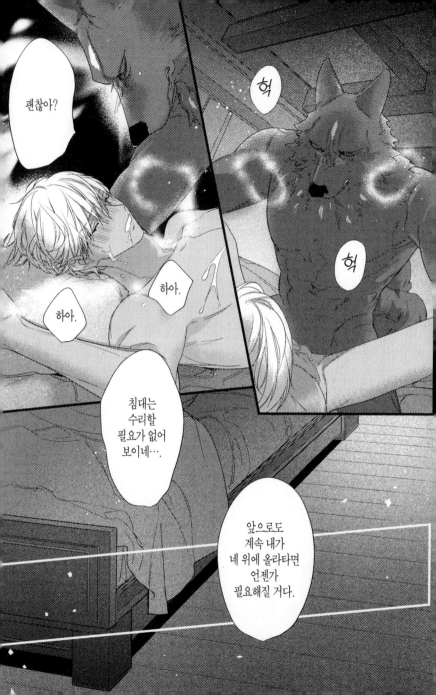

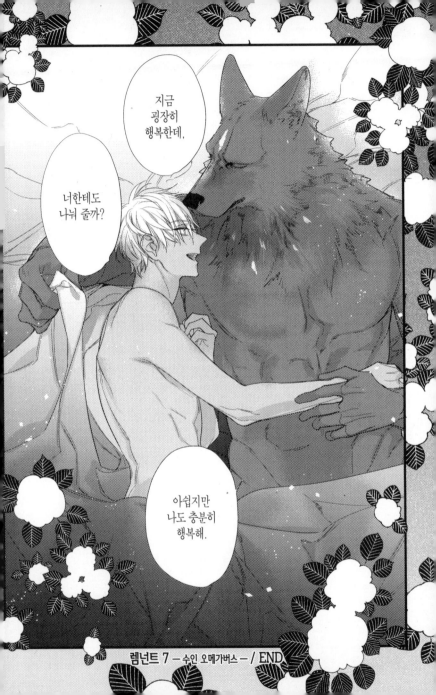

Happy ever after

…와아!

윌 씨,
안녕하세요!

안녕….

오랜만에
멀끔히
차려입으셨네요.

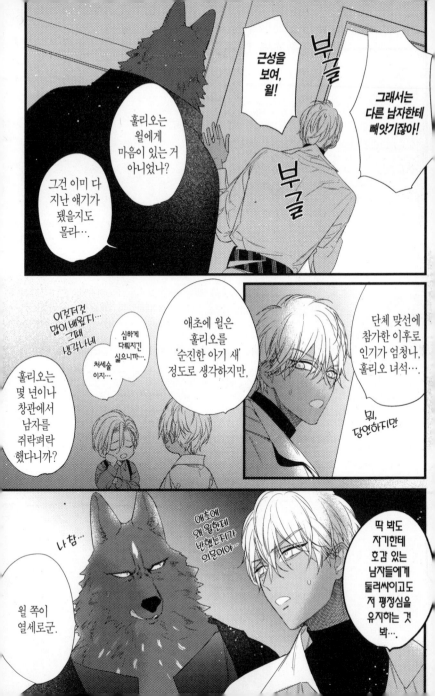

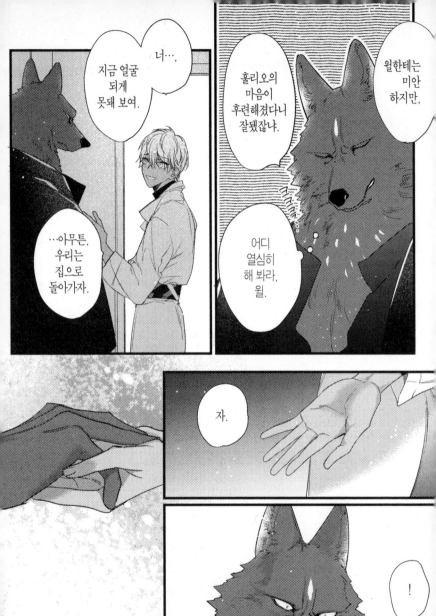

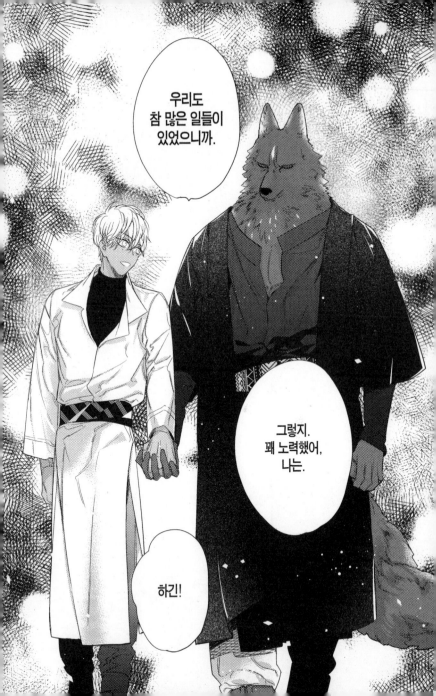

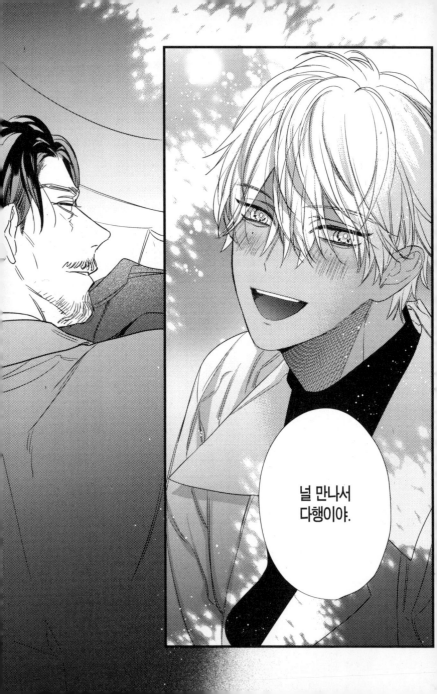

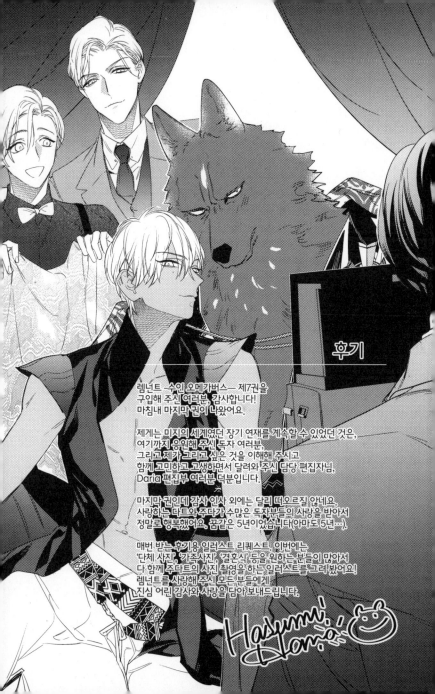

후기

렘넌트 —수인 오메가버스— 제7권을
구입해 주신 여러분, 감사합니다!
마침내 마지막 권이 나왔어요.

제게는 미지의 세계였던 장기 연재를 계속할 수 있었던 것은,
여기까지 응원해 주신 독자 여러분,
그리고 제가 그리고 싶은 것을 이해해 주시고
함께 고민하고 고생하면서 달려와 주신 담당 편집자님,
Daria 편집부 여러분 덕분입니다.

마지막 권인데 감사 인사 외에는 달리 떠오르질 않네요.
사랑하는 다트와 주다가 수많은 독자분들의 사랑을 받아서
정말로 행복했어요. 꿈같은 5년이었습니다(아마도 5년…).

매번 받는 후기용 일러스트 리퀘스트 이번에는
'단체 사진', '가족사진', '결혼식' 등을 원하는 분들이 많아서
다 함께 주다트의 사진 촬영을 하는 일러스트를 그려봤어요!
렘넌트를 사랑해 주신 모든 분들에게
진심 어린 감사와 사랑을 담아 보내드립니다.

Hayumi
Yamo

렘넌트 7 –수인 오메가버스– 초회한정판

2024년 4월 10일 초판 1쇄 발행

저자 | HANA HASUMI
역자 | 김시내

발행인 | 정동훈
편집인 | 여영아
편집책임 | 황정아 김은실
디자인 | 김지현

발행처 | (주)학산문화사
등록 | 1995년 7월 1일
등록번호 | 제3-632호
주소 | 서울특별시 동작구 상도로 282 학산빌딩
편집부 | 02-828-8864
마케팅 | 02-828-8986

レムナント 7 –獣人オメガバース– 初回限定版／Remnant 7 –Jujin Omegaverse–
by 羽純ハナ／HANA HASUMI
©HANA HASUMI 2022
Originally published by Frontier Works Inc., Tokyo Japan.
Korean translation rights arranged with Frontier Works Inc., Tokyo Japan.

ISBN 979-11-411-3404-4 04650

값 8,000원